돋보이는 캐릭터를 위한
여자아이
의상 디자인 북

돋보이는 캐릭터를 위한
여자아이
의상 디자인 북

모카롤 지음

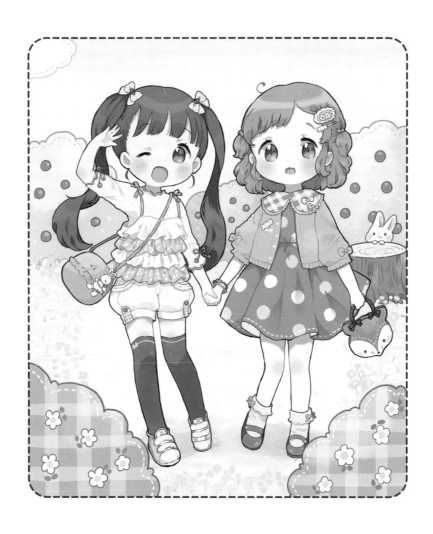

믹

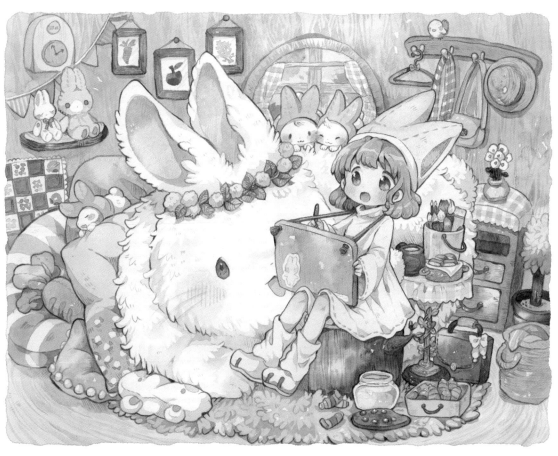

Cherry
Parfait

Icing
Cookies

Strawberry
Jam

Swiss Roll
with Fruits

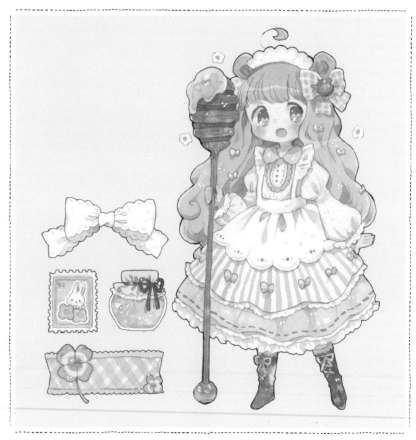

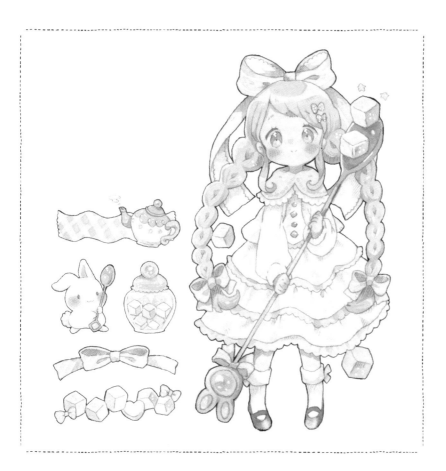
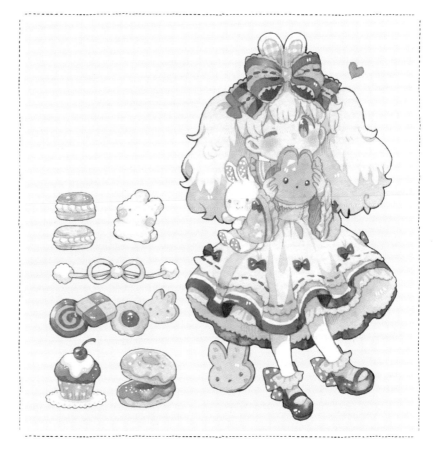

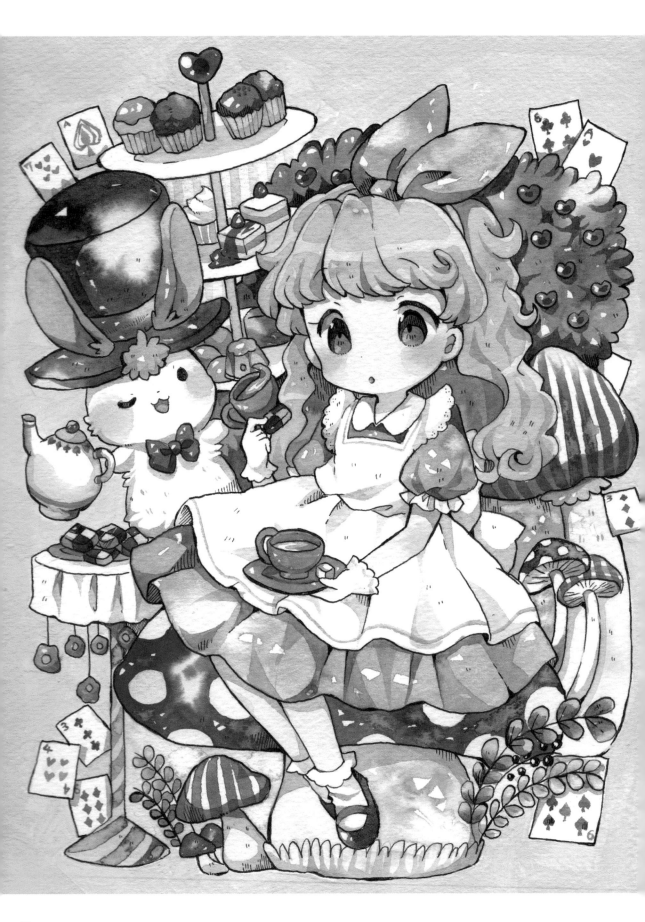

일러스트레이터 소개

모카롤
Twitter @ mokarooru _ 0x0 **Instagram** mokarooru

에히메현 출신, 오사카부 거주. 작은 여자아이와 귀여운 소품, 동물 모티프의 그림을 그리는 작가 겸 일러스트레이터다. 아이패드·수채화 물감으로 디지털과 아날로그를 넘나들며 일러스트를 그린다. 주로 아동 서적의 삽화, 해외에서 판매되고 있는 마스킹 테이프의 일러스트, 캐릭터 디자인 제작 분야에서 활동 중이다.

꽃
귀여운

폭신폭신

심쿵
토끼

✿ 발상의 근원

우리 주변의 과자, 홍차, 꽃, 식물 등에서 아이디어를 얻는다. '이야기의 첫 장'과 같은 느낌을 낼 수 있도록 노력하고 있다.

✿ 좋아하는 모티프

과자를 모티프로 삼을 때가 많다. 쿠키나 비스킷 등의 구운 과자, 케이크와 아이스크림처럼 말랑말랑한 디저트가 대표적이다.

✿ 좋아하는 동물

햄스터나 토끼처럼 작은 동물을 좋아한다. 작고 폭신폭신한 생물은 귀여운 여자아이와 잘 어울리기 때문에 자주 그린다.

✿ 하루 스케줄

아이가 아직 어려서 가사와 육아를 중심으로 낮시간을 보낸다. 일러스트는 주로 아이가 잠든 밤에 집중해서 제작하고 있다.

✿ 독자에게 한마디

옷에 맞춰 섬세하게 나타낸 여자아이의 표정이 포인트다. 옷의 작은 부분까지 공을 들여 묘사한 부분도 발견해 주시면 좋겠다.

Index

이 책의 구성

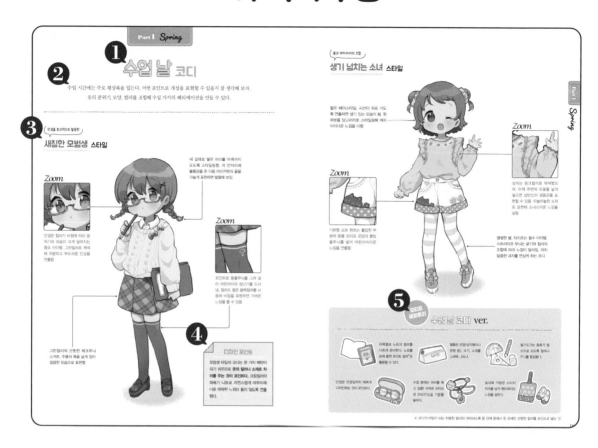

❶ 코디 테마

계절 이벤트나 학교 행사에 맞춘 테마, 날씨나 교복, 계절의 꽃을 모티프로 한 다채로운 테마가 담겨 있다.

❷ 테마 해설

해당 테마의 내용에 따라 옷을 디자인할 때 유의해야 할 점이나 테마 자체에 대한 해설을 실었다.

❸ 코디 해설

캐릭터가 착용한 옷의 코디에 대한 해설을 담았다. 해당 장식이나 원단을 선택한 이유에 대해 설명하고, 세부적인 부분을 확대해 상세히 소개한다.

❹ 디자인의 중점

작가가 중점을 두고 표현한 부분에 대한 해설이다. 옷의 디자인이나 컬러의 의도, 다른 베리에이션 대해 설명한다.

❺ 모티프 레퍼토리＆상황별 코디

테마에 맞는 모티프를 소개한다. 우리 주변에 있는 소품이나 가방, 모자는 물론 계절의 꽃까지 다양하게 구성했다.

장면의 발상을 늘리기 위해 테마 내에서 다 소개하지 못한 다른 상황별 코디를 다룬다.

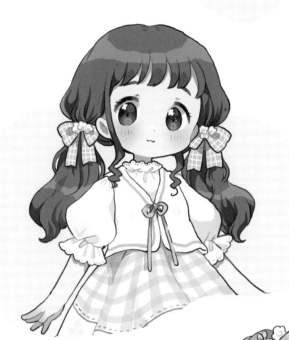

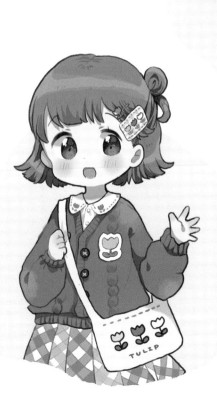

개학식 코디

봄의 화사함을 더해 포멀하게 연출한 코디. 단정한 모양에 귀여움을 추가해 보자.
평상복이 아니므로 원단의 탄탄한 느낌을 표현하는 것이 포인트다.

정중하지만 프릴로 가벼운 느낌을

온화한 요조숙녀 스타일

재킷 원단에서 정중함이 느껴질
때는 골드컬러의 단추를 달아
우아하게 만든 다음, 소매 안의
프릴을 바깥쪽으로 그려 넣음.
여유 있는 느낌을 연출하면 더욱
돋보이는 코디가 됨

Zoom

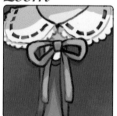

옷의 전체적인 컬러를 블랙, 그
레이, 화이트로 통일하고 가슴
에 핑크컬러의 리본을 달아 포
인트를 줌

풍성한 A라인 스커트. 스커트 아래
쪽에 물결 라인을 넣어 주면 성숙
한 느낌을 낼 수 있음. 스커트 안에
파니에*를 입어 모양이 흐트러지
지 않게 연출함

※ 치마의 볼륨을 유지할 수 있도록
뻣뻣하게 만들어 입는 속치마

Zoom

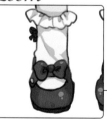

신발에 포인트 리본을 달아 아
래쪽으로 시선을 유도함. 양말
의 프릴과 소매의 프릴을 비슷
하게 맞춰 주면 전체적으로 자
연스러운 느낌이 듦

디자인 포인트

개학식 때는 입학식과 달리 약간 차분
한 옷을 입는 경우가 많다. 컬러나 장
식을 최소화하는 대신 헤어 액세서리,
헤어스타일, 발 아래 부분, 소매 프릴
등의 요소로 여자아이다운 느낌과 화
사함을 연출했다.

통일된 컬러로 단아하게

상쾌한 파스텔블루 스타일

가슴에 단추를 달아 컨트리 룩으로
연출했으며, 원피스와 단추는 같은
계열의 컬러로 맞춰 통일감을 줌

Zoom

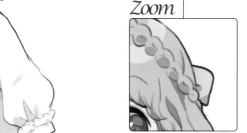

옅은 컬러로 채색한 보브컷
스타일의 헤어. 머리를 땋아도
무거운 느낌이 들지 않으며, 큰
리본을 달아 시선을 위쪽으로
유도함

Zoom

소매 프릴을 위쪽으로 향하게
그려 넣으면 주름을 감추는 동
시에 소매의 풍성함을 자연스
럽게 살릴 수 있음

가벼운 느낌의 원피스를 착용했으므
로 발 부분도 심플하게 디자인. 얇은
소재의 양말과 발렛슈즈를 조합해
우아한 분위기로 완성함

상황별 코디법

Key, 9월 개학식

겨울 개학식과 달리 블라우스의 소매 길이와 원피스
원단의 두께감이 달라진다.

Key, 2월 개학식

새해에 이루어지는 겨울 개학식. 식이 진행되는 동안
춥지 않도록 두꺼운 원단이나 소재로 그린다.

Key, 등굣길

개학식 날 아침에는 옷이나 헤어스타일에 흐트러진
부분이 없도록 단정하게 차려입고 간다.

Key, 하굣길

개학식을 마치고 집으로 돌아가는 길. 춥지 않을 때
는 외투를 벗어 손에 들면 변화를 줄 수 있다.

수업 날 코디

수업 시간에는 주로 평상복을 입는다. 어떤 포인트로 개성을 표현할 수 있을지 잘 생각해 보자.
옷의 분위기, 모양, 컬러를 조합해 수십 가지의 베리에이션을 만들 수 있다.

안경을 효과적으로 활용한

새침한 모범생 스타일

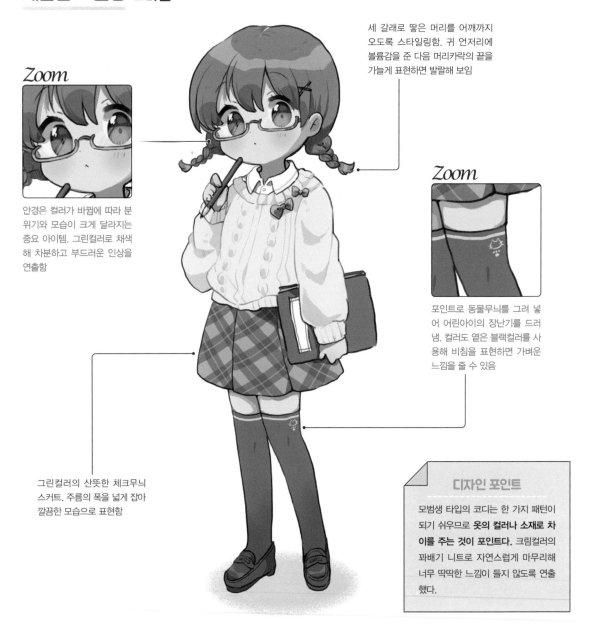

Zoom

안경은 컬러가 바뀜에 따라 분위기와 모습이 크게 달라지는 중요 아이템. 그린컬러로 채색해 차분하고 부드러운 인상을 연출함

세 갈래로 땋은 머리를 어깨까지 오도록 스타일링함. 귀 언저리에 볼륨감을 준 다음 머리카락의 끝을 가늘게 표현하면 발랄해 보임

Zoom

포인트로 동물무늬를 그려 넣어 어린아이의 장난기를 드러냄. 컬러도 옅은 블랙컬러를 사용해 비침을 표현하면 가벼운 느낌을 줄 수 있음

그린컬러의 산뜻한 체크무늬 스커트. 주름의 폭을 넓게 잡아 깔끔한 모습으로 표현함

디자인 포인트

모범생 타입의 코디는 한 가지 패턴이 되기 쉬우므로 옷의 **컬러나 소재로 차이를 주는 것이 포인트**다. 크림컬러의 꽈배기 니트로 자연스럽게 마무리해 너무 딱딱한 느낌이 들지 않도록 연출했다.

생기 넘치는 소녀 스타일

짧은 헤어스타일. 시선이 위로 가도
록 연출하면 생기 있는 모습이 됨. 윗
부분을 당고머리로 스타일링해 여자
아이다운 느낌을 더함

Zoom

상의는 핑크컬러로 채색했으
며, 어깨 주변에 프릴을 넓게
넣으면 상반신의 생동감을 표
현할 수 있음. 하늘하늘한 소재
로 표현해 소녀스러운 느낌을
살림

Zoom

기본형 쇼트 팬츠는 롤업한 부
분에 동물 모티프 모양과 물방
울무늬를 넣어 어린아이다운
느낌을 연출함

쌀쌀한 봄, 타이츠는 필수 아이템.
스트라이프 무늬는 굵기와 컬러의
조합에 따라 느낌이 달라짐. 마치
달콤한 과자를 연상케 하는 코디

모티프 레퍼토리

수업 날 코디 ver.

과목별로 노트의 컬러를
다르게 준비한다. 노트를
손에 들면 포인트 컬러*로
활용할 수 있다.

필통은 모양(삼각형이나
원형 등), 크기, 소재를
고려해 그린다.

필기도구는 종류가 많
으므로 되도록 컬러나
무늬를 통일한다.

안경은 안경집까지 예쁘게
디자인하는 것이 포인트다.

수업 중에는 머리를 묶
고 집중! 귀여운 모티프
의 머리끈으로 기분을
돋우자.

실내화 가방은 스티치
자국을 남겨 핸드메이드
느낌을 살린다.

※ 코디의 바탕이 되는 차분한 컬러와 대비되도록 몸 전체 중에서 한 곳에만 선명한 컬러를 포인트로 넣는 것

수업 날 2 코디

여자아이 의상은 평상복에 더한 약간의 멋이 포인트다.

액세서리, 구두, 프릴로 여자아이 느낌을 연출하고, 헤어는 공부에 집중할 수 있도록 당고머리로 스타일링했다.

성숙한 느낌의 의상으로 매력있게

심쿵하게 만드는 언니 스타일

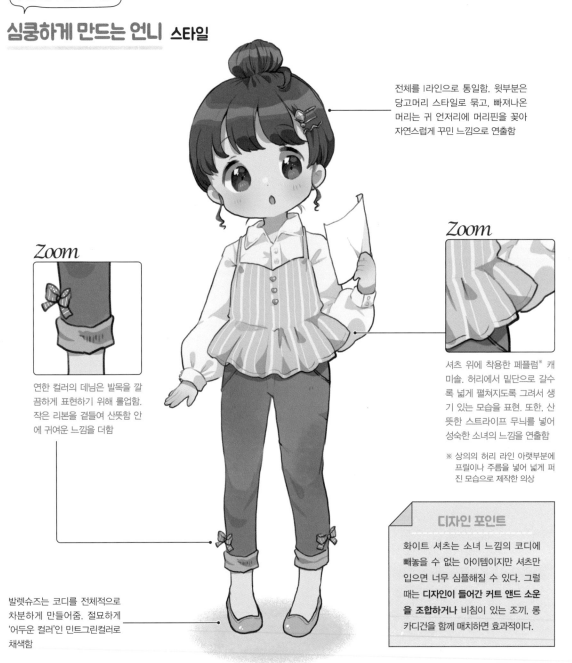

전체를 I라인으로 통일함. 윗부분은 당고머리 스타일로 묶고, 빠져나온 머리는 귀 언저리에 머리핀을 꽂아 자연스럽게 꾸민 느낌으로 연출함

Zoom

연한 컬러의 데님은 발목을 깔끔하게 표현하기 위해 롤업함. 작은 리본을 곁들여 산뜻함 안에 귀여운 느낌을 더함

Zoom

셔츠 위에 착용한 페플럼* 캐미솔. 허리에서 밑단으로 갈수록 넓게 펼쳐지도록 그려서 생기 있는 모습을 표현. 또한, 산뜻한 스트라이프 무늬를 넣어 성숙한 소녀의 느낌을 연출함

※ 상의의 허리 라인 아랫부분에 프릴이나 주름을 넣어 넓게 퍼진 모습으로 제작한 의상

발렛슈즈는 코디를 전체적으로 차분하게 만들어줌. 절묘하게 '어두운 컬러'인 민트그린컬러로 채색함

디자인 포인트

화이트 셔츠는 소녀 느낌의 코디에 빼놓을 수 없는 아이템이지만 셔츠만 입으면 너무 심플해질 수 있다. 그럴 때는 **디자인이 들어간 커트 앤드 소운**을 조합하거나 비침이 있는 조끼, 롱 카디건을 함께 매치하면 효과적이다.

활동하기 편한

라벤더 소녀 스타일

Zoom

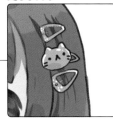

봄 느낌이 물씬 풍기는 옅은 컬러의 데님 재킷. 팔 부분은 걷어올리기 쉽도록 소매를 넓게, 가슴 부분의 주머니는 포인트 자수를 넣어 디자인함

느슨하게 땋은 머리에 토끼 모양의 똑딱핀을 꽂아 주면 볼륨감 있는 헤어스타일도 정돈된 모습으로 연출할 수 있음

Zoom

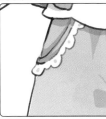

코디 컬러는 세 가지 종류로 표현해 전체적인 통일감을 줬으며, 셔츠에는 연한 파스텔톤의 핑크컬러를 활용해 스트라이프 무늬를 그려 넣음

턱※이 들어간 치노팬츠는 라벤더컬러를 사용해 봄 느낌이 나도록 표현. 주머니에는 넓게 주름이 잡힌 프릴을 달아 여자아이다운 느낌을 강조함

※ 천을 겹쳐 잡는 주름. 보통, 바지의 허리 라인에 많이 들어감

 상황별 코디법

 조별 발표 수업

조별 과제를 발표하는 수업에서는 얼굴이 잘 보이는 올림머리로 스타일링한다.

미술 수업

운동장에서 그림을 그릴 때는 바닥에 앉기도 하므로 더러워져도 문제없는 옷으로 코디한다.

 음악 수업

악기를 연주하거나 노래를 부를 때는 목이나 가슴의 조임이 적은 코디를 선택한다.

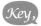 **휴식 시간**

화장실에 갈 때 손수건이나 파우치를 겨드랑이에 끼우면 장면이 전환되는 느낌도 낼 수 있다.

소풍날 코디

초등학생에게 소풍은 일상 속 특별한 이벤트로 느껴지기 마련이다.
교외 활동인 만큼 움직이기 편하면서도 초등학생다운 개성을 표현할 수 있는 코디를 생각해 보자.

어린 아이의 달콤함을 더해 줄

세련된 멜빵바지 스타일

Zoom

리본 매듭을 지은 앵두 모티프의 미리끈. 끈이 얇아 적당하게 귀엽고, 양갈래 머리에도 잘 어울림

Zoom

멜빵바지 안에 통이 큰 후드 티를 착용. 한쪽 어깨끈을 내리면 후드 티 앞면의 디자인이 드러나 귀여운 느낌을 연출할 수 있음

걷고 뛰며 활동하는 시간이 많으므로 바지 밑단은 넓게 디자인함. 통기성도 좋아지기 때문에 땀을 흘릴 법한 날의 코디로 제격

뛰어 놀기에 적합한 운동화. 선명한 블루컬러의 데님 멜빵바지에 포인트로 레드컬러를 살짝 넣어서 눈에 띄게 디자인함

디자인 포인트

봄 느낌이 가득한 앵두 모티프로 코디를 통일했다. 옷과 액세서리에 앵두 모양을 사용했으며, 후드와 소매, 주머니에는 물방울무늬를 그려 넣어 앵두 모양과의 일치감을 줬다. 물방울은 어느 곳에나 매치하기 좋은 무늬다.

컬러로 분위기를 낸

귀여운 리본 소녀 스타일

앞머리를 머리핀으로 고정해 표정을 드러내면 밝은 느낌을 줄 수 있음. 머리는 곡선이 되게 하는 것이 포인트

Zoom

느슨하게 짠 니트 양옆에 레이스를 달아 귀엽게 연출함. 리본을 장식해서 달콤한 느낌으로 마무리할 것

Zoom

스커트는 파스텔톤의 옐로우 컬러로 채색해 포인트를 줬으며, 같은 톤의 핑크컬러와도 잘 어울림. 스커트 주름은 촘촘하게 잡아 하늘하늘한 느낌을 강조함

스니커즈와 양말목 라인을 레드 컬러로 채색해 달콤한 느낌을 줌. 무릎이 살짝 드러나는 니삭스를 그려 넣어 초등학생다운 모습으로 연출함

모티프 레퍼토리

소풍날 코디 ver.

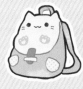

눈에 띄는 디자인의 배낭은 미아 방지 역할을 한다.

물통은 너무 심플해지지 않도록 스트랩에 포인트를 준다.

소풍의 묘미는 도시락. 내용물을 다채롭게 구성해 설레는 느낌을 더하자.

과자는 친구들과 나눠 먹을 수 있도록 여러 개를 가져간다.

손이나 땀을 닦는 용도의 손수건도 컬러를 구분해 소녀다운 느낌을 내자.

차분한 디자인의 배낭. 핑크컬러로 통일해 존재감을 어필한다.

공원에서 노는 날 코디

부모님이 준비해 주신 옷, 옷장에서 바로 꺼낼 수 있는 더러워져도 괜찮은 옷을 매치해 코디한다.
그래도 이왕이면 개성 있게 꾸미려 하는 소녀의 마음을 상상하며 그려 보자.

(스포티한 옷 컬러와 헤어스타일)

생기 발랄한 소녀 스타일

Zoom

Zoom

버킷 해트에 금속 배지를 달면 초등학생다운 느낌을 연출할 수 있으며, 시로 다른 두세 가지 컬러로 채색하면 포인트가 됨

짧은 머리의 끝을 바깥쪽으로 뻗치게 그려서 생기 있는 모습으로 연출함. 어두운 컬러는 복고풍 분위기를 내므로 구분해 사용할 것

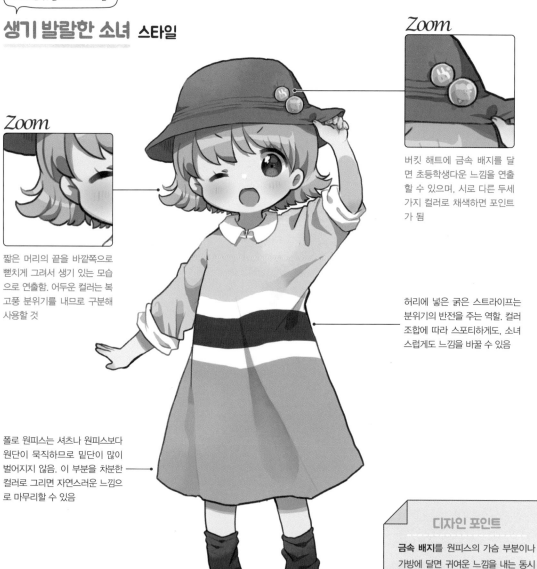

허리에 넣은 굵은 스트라이프는 분위기의 반전을 주는 역할. 컬러 조합에 따라 스포티하게도, 소녀스럽게도 느낌을 바꿀 수 있음

폴로 원피스는 셔츠나 원피스보다 원단이 묵직하므로 밑단이 많이 벌어지지 않음. 이 부분을 차분한 컬러로 그리면 자연스러운 느낌으로 마무리할 수 있음

디자인 포인트

금속 **배지**를 원피스의 가슴 부분이나 가방에 달면 귀여운 느낌을 내는 동시에 **몸 전체에 이목을 끄는** 효과를 가져온다. 더욱 스포티하게 마무리하고 싶을 때는 모자를 야구 모자로 바꿔 보는 것도 좋은 방법이다.

어두운 톤과 잘 맞는 세 가지 컬러

달콤한 매력을 뽐내는 스타일

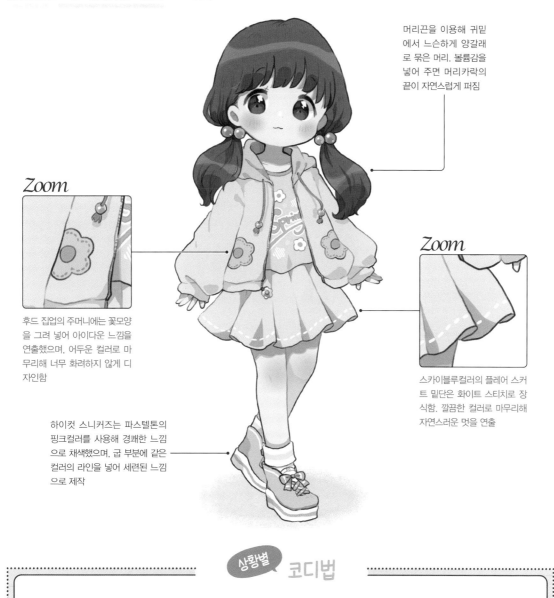

머리끈을 이용해 귀밑에서 느슨하게 양갈래로 묶은 머리. 볼륨감을 넣어 주면 머리카락의 끝이 자연스럽게 퍼짐

Zoom

후드 집업의 주머니에는 꽃모양을 그려 넣어 아이다운 느낌을 연출했으며, 어두운 컬러로 마무리해 너무 화려하지 않게 디자인함

Zoom

스카이블루컬러의 플레어 스커트 밑단은 화이트 스티치로 장식함. 깔끔한 컬러로 마무리해 자연스러운 멋을 연출

하이컷 스니커즈는 파스텔톤의 핑크컬러를 사용해 경쾌한 느낌으로 채색했으며, 굽 부분에 같은 컬러의 라인을 넣어 세련된 느낌으로 제작

상황별 코디법

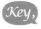 그네 타며 놀기

그네를 탈 때는 바람에 스커트가 뒤집히는 것을 방지하기 위해 데님 원단의 옷을 입는 것이 좋다.

 뛰어다니며 놀기

술래잡기나 달리기 같은 놀이를 할 때는 넘어질 수 있으니 무릎 밑으로 내려오는 바지를 입는다.

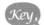 공놀이 하기

상반신이나 팔 주변이 금세 지저분해지므로 오염이 쉽게 지워지는 나일론 소재의 옷이 적합하다.

 벤치에서 수다떨기

날이 어두워지는 것도 모르고 수다에 푹 빠지기 쉬우니 입고 벗기 쉬운 겉옷을 챙긴다.

히나마쓰리 파티 코디

매년 3월 3일이면 열리는 히나마쓰리 축제는 '여자아이만을 위한' 일본의 연례 행사다.

파티처럼 많은 사람이 모이는 이벤트에서는 또래보다 '성숙한' 느낌을 표현하면 돋보일 수 있다.

귀여운 숙녀에 대한 동경

쿠킹 소녀 스타일

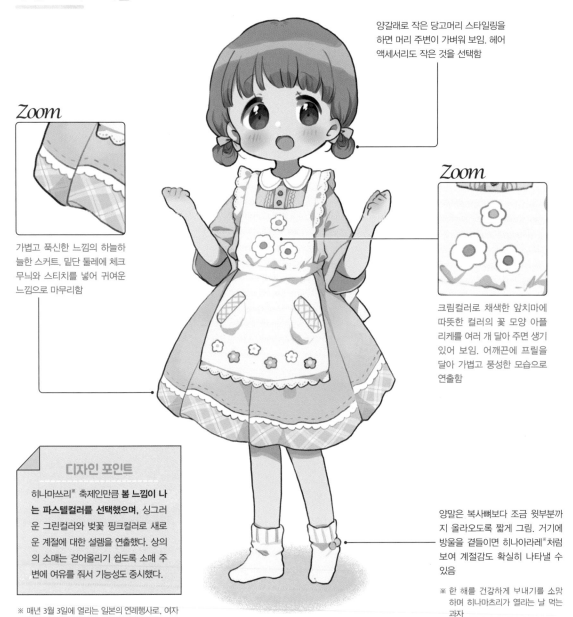

양갈래로 작은 당고머리 스타일링을 하면 머리 주변이 가벼워 보임. 헤어 액세서리도 작은 것을 선택함

Zoom

가볍고 폭신한 느낌의 하늘하늘한 스커트. 밑단 둘레에 체크 무늬와 스티치를 넣어 귀여운 느낌으로 마무리함

Zoom

크림컬러로 채색한 앞치마에 따뜻한 컬러의 꽃 모양 아플리케를 여러 개 달아 주면 생기 있어 보임. 어깨끈에 프릴을 달아 가볍고 풍성한 모습으로 연출함

디자인 포인트

히나마쓰리※ 축제인만큼 봄 느낌이 나는 파스텔컬러를 선택했으며, 싱그러운 그린컬러와 벚꽃 핑크컬러로 새로운 계절에 대한 설렘을 연출했다. 상의의 소매는 걷어올리기 쉽도록 소매 주변에 여유를 줘서 기능성도 중시했다.

양말은 복사뼈보다 조금 윗부분까지 올라오도록 짧게 그림. 거기에 방울을 곁들이면 히나아라레※처럼 보여 계절감도 확실히 나타낼 수 있음

※ 한 해를 건강하게 보내기를 소망하며 히나마츠리가 열리는 날 먹는 과자

※ 매년 3월 3일에 열리는 일본의 연례행사로, 여자아이의 건강과 행복을 기원하는 전통 축제

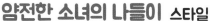

얌전한 소녀의 나들이 스타일

토끼 귀 모양의 머리띠는 아이다운 귀여움을 더해주는 아이템. 풍성하게 퍼지는 보브컷 스타일과 매치하면 작은 동물처럼 보임

Zoom

방울이 달린 카디건을 화이트 컬러로 그리면 얌전해 보임. 여기에 버튼만 컬러를 바꿔 포인트를 줌

Zoom

초대 받은 자리에 참석하는 콘셉트로 포셰트*도 함께 코디함. 원단의 컬러는 너무 화려하지 않으면서 코디와 잘 어울리는 핑크컬러로 선택했으며, 화이트컬러의 꽃으로 포인트를 줌

※ 끈이 길고 크기가 작은 핸드백

굽이 있으며 크로스 스트랩이 특징인 드레스 슈즈. 심플한 화이트컬러에 발목 부분은 접혀 있는 양말로 우아한 스타일을 연출함

모티프 레퍼토리

히나마쓰리 파티 쿄디 ver.

초대를 받았을 때는 과자가 많이 들어가는 대용량 가방이 적합하다.

짧은 머리에 귀여움을 더하고 싶을 때는 봄 느낌의 헤어 액세서리를 추가한다.

한 손에 당고를 들기만 해도 화려하면서 부드러운 분위기를 연출할 수 있다.

다채로운 파스텔컬러의 히나아라레는 다같이 집어먹는 장면에 어울린다.

일본 전통 과자의 디자인이나 배색을 코디에 반영하는 것도 방법이다.

아이싱 쿠키의 경우 히나인형을 모티프로 그리면 귀여운 컬러가 나온다.

딸기 따기 코디

딸기는 달콤하고 사랑스러운 아이템이며, 포인트 컬러로 표현도 가능하다.
컬러와 모양을 그대로 과감하게 코디에 적용해도 자연스럽게 옷과 어우러지며 세련돼 보인다.

딸기의 모양과 컬러를 표현한

캐주얼 스트로베리 스타일

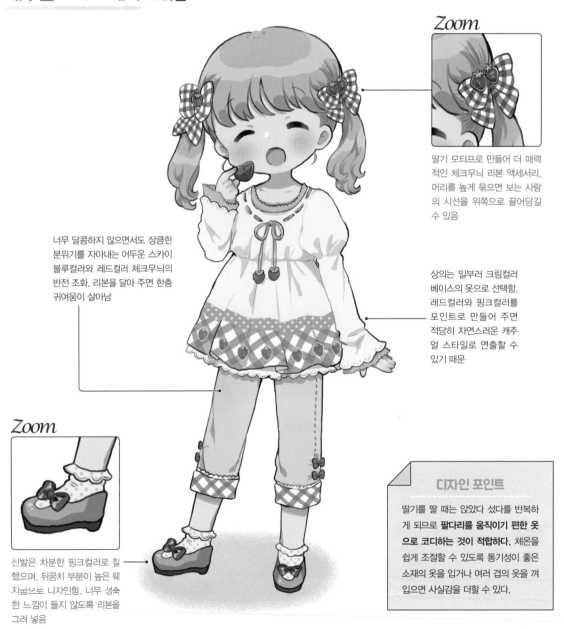

Zoom

딸기 모티프로 만들어 더 매력적인 체크무늬 리본 액세서리. 머리를 높게 묶으면 보는 사람의 시선을 위쪽으로 끌어당길 수 있음

너무 달콤하지 않으면서도 상큼한 분위기를 자아내는 어두운 스카이 블루컬러와 레드컬러 체크무늬의 반전 조화. 리본을 달아 주면 한층 귀여움이 살아남

상의는 일부러 크림컬러 베이스의 옷으로 선택함. 레드컬러와 핑크컬러를 포인트로 만들어 주면 적당히 자연스러운 캐주얼 스타일로 연출할 수 있기 때문

Zoom

신발은 차분한 핑크컬러로 칠했으며, 뒤꿈치 부분이 높은 웨지굽으로 디자인함. 너무 성숙한 느낌이 들지 않도록 리본을 그려 넣음

디자인 포인트

딸기를 딸 때는 앉았다 섰다를 반복하게 되므로 팔다리를 움직이기 편한 옷으로 코디하는 것이 적합하다. 체온을 쉽게 조절할 수 있도록 통기성이 좋은 소재의 옷을 입거나 여러 겹의 옷을 껴입으면 사실감을 더할 수 있다.

딸기로도 '쿨함'을 표현

상큼하고 쿨한 뷰티 스타일

Zoom

전체적인 코디 컬러를 블루로 통일했기 때문에 상의는 무거워 보이지 않는 옅은 컬러로 채색. 리본은 그레이컬러를 사용해 쿨한 느낌을 은근하게 표현함

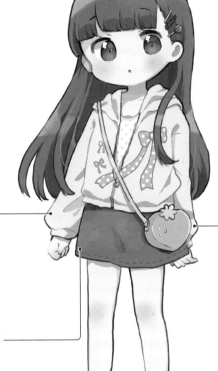

Zoom

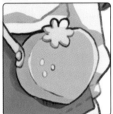

머리와 옷을 블루 계열의 컬러로 채색해 차분하게 만들었기 때문에 딸기 모양의 핑크컬러 포셋트가 부드러운 분위기를 더해줌

미니스커트 밑단에 스티치를 그려 넣으면 캐릭터 나이에 맞는 캐주얼한 이미지를 연출할 수 있음. 스티치는 어떤 컬러를 사용해도 좋음

오래 걷는 상황에 맞춰 쿠션이 좋고 밑창이 두꺼운 스니커즈를 착용. 미니스커트와 함께 매치하면 다리가 길어 보이는 효과가 생김

상황별 **코디법**

> **Key,** 열차로 갈 때
>
> 목걸이 형태의 카드지갑은 열차가 흔들릴 때도 표를 넣고 꺼내기 쉬워서 편리하다.

> **Key,** 차로 갈 때
>
> 차로 갈 때는 멀미가 나지 않도록 고무줄 바지를 입어 만반의 준비를 하자.

> **Key,** 친구들과 딸기 따기
>
> 셀카를 찍을 기회가 많으므로 사진에 주로 찍히는 상반신이나 얼굴 주위에 장식을 추가한다.

> **Key,** 가족과 딸기 따기
>
> 직접 들어야 하는 짐이 많지 않으므로 파우치나 포셋트 같은 작은 가방만 들어도 충분하다.

부활절 코디

일본에서 다소 낯선 축제였던 기독교의 '부활절'은 2010년대에 들어 이벤트화되었다.
컬러풀한 달걀 모양의 아이템이나 토끼* 모티프를 효과적으로 활용해 보자.

※ 부활절 달걀을 토끼가 가져다 준다는 서양의 민간 설화에서 비롯된 모티프

귀여움을 한껏 표현한

폭신폭신 토끼 소녀 스타일

Zoom

폭신폭신한 긴 머리는 양갈래로 높이 묶어서 토끼 귀를 표현함. 꽃과 토끼 장식의 머리끈으로 머리 주변을 즐겁게 꾸며볼 것

Zoom

화이트컬러 바탕의 폭신한 카디건에 컬러풀한 리본 모티프의 단추를 달아 주면 화사한 느낌을 낼 수 있음

스커트는 봄이 왔음을 느낄 수 있는 컬러로 채색함. 허리 라인을 높게 설정한 다음 주름을 잡으면 넓게 퍼지는 밑단의 실루엣을 예쁘게 표현할 수 있음

스커트 바로 아래까지 올라오는 오버 니 삭스는 부활절에 딱 맞는 토끼를 모티프로 제작함. 피부에 밀착되는 얇은 소재가 적합

디자인 포인트

동물 모티프와 초등학생은 조합하기 쉬운 공식이며, 모티프를 여기저기 넣어 주면 통일감 있는 코디를 완성할 수 있다. 이번 코디는 토끼가 모티프이므로, 복슬복슬한 소재의 아우터를 함께 디자인해 토끼 이미지를 연출했다.

동물의 귀를 귀엽게 표현한

부활절 소년 스타일

쫑긋한 토끼 귀가 달린 니트 모자를 착용. 단조로운 짧은 머리에 귀여움을 더함

Zoom

멜빵바지 스타일은 자칫 보이시해 보일 수 있지만, 옐로우컬러의 블라우스 옷깃에 스티치를 넣으면 귀여운 모습으로 연출할 수 있음

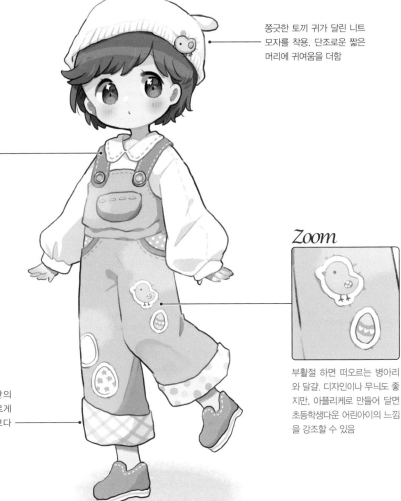

Zoom

부활절 하면 떠오르는 병아리와 달걀. 디자인이나 무늬도 좋지만, 아플리케로 만들어 달면 초등학생다운 어린아이의 느낌을 강조할 수 있음

롤업한 멜빵바지 밑단의 좌우 무늬를 서로 다르게 그리면 주변 아이들보다 돋보이는 효과가 생김

모티프 레퍼토리

부활절 코디 ver.

복슬복슬한 소재에 귀를 붙이기만 하면 토끼 머리끈으로 변신한다.

병아리 모티프는 달걀 껍질을 함께 표현해 주면 부활절 느낌을 낼 수 있다.

부활절 달걀 모양의 머리끈을 좌우 다른 컬러로 그리면 세련된 인상을 준다.

꿈속의 느낌을 강조하고 싶을 때는 인형을 안은 모습으로 표현해 보자.

집 마당에 자리를 펴고 파티를 할 때는 바구니를 그려 주면 분위기가 한층 살아난다.

캐주얼한 옷에 과감한 모티프의 포세트를 매치하면 소녀 느낌을 낼 수 있다.

탐험 코디

탐험은 주변의 '신기함'이나 '본 적 없는' 것에 대한 답을 찾아 떠나는 여정이다.
어린아이가 갖는 호기심이 평소 외출할 때와는 다른 코디를 만들어 낸다.

리더 포지션에 안성맞춤

활발한 탐험 소녀 스타일

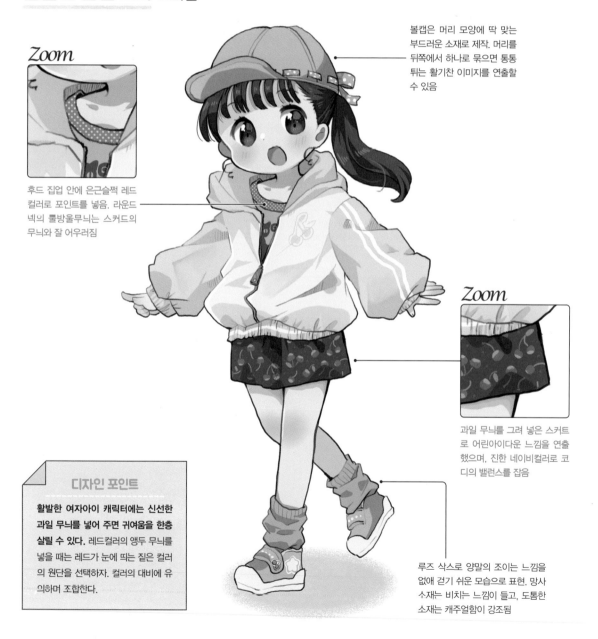

Zoom

후드 집업 안에 은근슬쩍 레드 컬러로 포인트를 넣음. 라운드 넥의 물방울무늬는 스커드의 무늬와 잘 어우러짐

볼캡은 머리 모양에 딱 맞는 부드러운 소재로 제작. 머리를 뒤쪽에서 하나로 묶으면 통통 튀는 활기찬 이미지를 연출할 수 있음

Zoom

과일 무늬를 그려 넣은 스커트로 어린아이다운 느낌을 연출했으며, 진한 네이비컬러로 코디의 밸런스를 잡음

디자인 포인트

활발한 여자아이 캐릭터에는 신선한 과일 무늬를 넣어 주면 귀여움을 한층 살릴 수 있다. 레드컬러의 앵두 무늬를 넣을 때는 레드가 눈에 띄는 짙은 컬러의 원단을 선택하자. 컬러의 대비에 유의하며 조합한다.

루즈 삭스로 양말의 조이는 느낌을 없애 걷기 쉬운 모습으로 표현. 망사 소재는 비치는 느낌이 들고, 도톰한 소재는 캐주얼함이 강조됨

리더와 함께할 때는 이런 옷

하굣길에 **탐험하기** 스타일

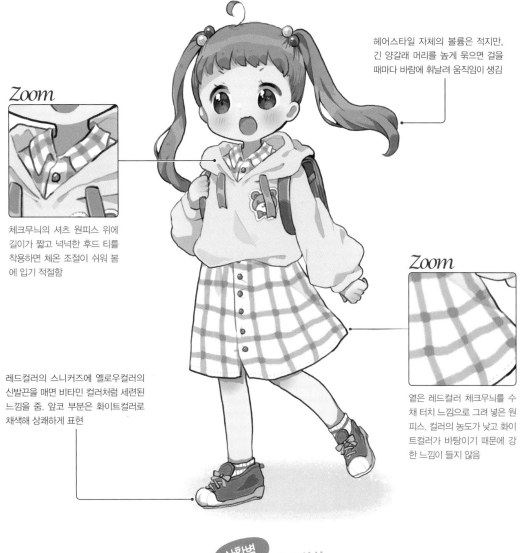

헤어스타일 자체의 볼륨은 적지만, 긴 양갈래 머리를 높게 묶으면 걸을 때마다 바람에 휘날려 움직임이 생김

Zoom

체크무늬의 셔츠 원피스 위에 길이가 짧고 넉넉한 후드 티를 착용하면 체온 조절이 쉬워 봄에 입기 적절함

Zoom

레드컬러의 스니커즈에 옐로우컬러의 신발끈을 매면 비타민 컬러처럼 세련된 느낌을 줌. 앞코 부분은 화이트컬러로 채색해 상쾌하게 표현

옅은 레드컬러 체크무늬를 수채 터치 느낌으로 그려 넣은 원피스. 컬러의 농도가 낮고 화이트컬러가 바탕이기 때문에 강한 느낌이 들지 않음

상황별 코디법

Key, 산 탐험하기

초등학생은 비포장 경사를 오르고 싶어하기 마련이다. 움직이기 편한 스니커즈를 선택하자.

Key, 강 탐험하기

강가에는 초등학생의 키를 완전히 가릴 정도의 풀숲도 있으므로 눈에 띄는 배색으로 코디한다.

Key, 이웃 마을 탐험하기

오래 걸으면 땀이 나므로 손수건과 물병을 챙겨 리얼한 모습으로 묘사하자.

Key, 밤중의 학교 탐험하기

밝은 낮과는 달리 으스스하고 어두운 밤의 학교. 손전등을 준비해 두근두근한 기분을 연출한다.

튤립 모티프 코디

튤립은 봄을 대표하는 꽃이다. 알록달록 컬러풀한 모습을 효과적으로 표현해 보자.
튤립은 아이다운 느낌과 성숙한 느낌 모두에 사용할 수 있는 만능 모티프 중 하나이다.

튤립을 컨트리풍으로

가련한 튤립 스타일

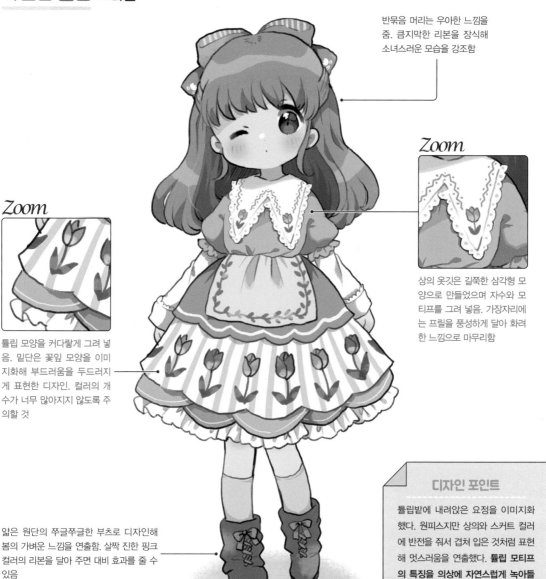

반묶음 머리는 우아한 느낌을 줌. 큼지막한 리본을 장식해 소녀스러운 모습을 강조함

Zoom

상의 옷깃은 길쭉한 삼각형 모양으로 만들었으며 자수와 모티프를 그려 넣음. 가장자리에는 프릴을 풍성하게 달아 화려한 느낌으로 마무리함

Zoom

튤립 모양을 커다랗게 그려 넣음. 밑단은 꽃잎 모양을 이미지화해 부드러움을 두드러지게 표현한 디자인. 컬러의 개수가 너무 많아지지 않도록 주의할 것

얇은 원단의 쭈글쭈글한 부츠로 디자인해 봄의 가벼운 느낌을 연출함. 살짝 진한 핑크 컬러의 리본을 달아 주면 대비 효과를 줄 수 있음

디자인 포인트

튤립밭에 내려앉은 요정을 이미지화했다. 원피스지만 상의와 스커트 컬러에 반전을 줘서 겹쳐 입은 것처럼 표현해 멋스러움을 연출했다. **튤립 모티프의 특징을 의상에 자연스럽게 녹아들게 하는 것이 포인트다.**

비비드컬러를 효과적으로 사용한

두근두근 복고풍 스타일

Zoom

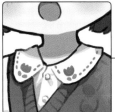

둥근 깃에 튤립 자수를 넣어 포인트를 줌. 스웨터 위로 깃을 빼내면 존재감을 어필할 수 있다.

Zoom

레드, 화이트, 옐로우컬러의 일러스트가 들어간 바레트로 머리를 장식하면 복고풍 의상처럼 보임. 여기에 심플한 튤립 모양의 머리핀으로 화려함을 더함

구두를 비비드한 옐로우컬러로 채색해 포인트로 활용. 걷기 편한 모양의 심플한 디자인은 전체적인 코디를 잡아주기 때문에 조화로움

옷 컬러가 다양하기 때문에 포셰트는 크림컬러로 칠해 차분하게 표현. 그린컬러의 줄기를 표현한 스티치를 넣어 비비드한 전체 코디에 포인트를 줌

모티프 레퍼토리

튤립 모티프 코디 ver.

튤립 모티프의 헤어 액세서리로 전체적인 코디를 잡아주는 효과를 더한다.

꽃 모티프와 리본의 조합은 찰떡궁합. 크기와 장식으로 차이를 만들자.

따뜻한 계열의 컬러를 가진 튤립으로 코디할 때는 차가운 계열의 컬러 소품을 곁들이면 효과적이다.

튤립 무늬의 손수건에 꽃잎을 연상케 하는 프릴을 달아 준다.

꽃다발을 양손 가득 안고 있는 여자아이는 존재감이 한층 돋보인다.

코디 전체에 모티프를 넣지 않고 소품만 곁들여도 화사한 느낌을 연출할 수 있다.

유채꽃 모티프 코디

유채꽃은 봄을 연상시키는 '옐로우컬러'의 가련한 존재이며, 크기가 작아 모티프로 사용하기 편하다.
옐로우를 메인 컬러로 선택하면 애처로운 모습을 가장 효과적으로 표현할 수 있다.

'옐로우컬러'로 주연급 존재감을

유채꽃밭의 소녀 스타일

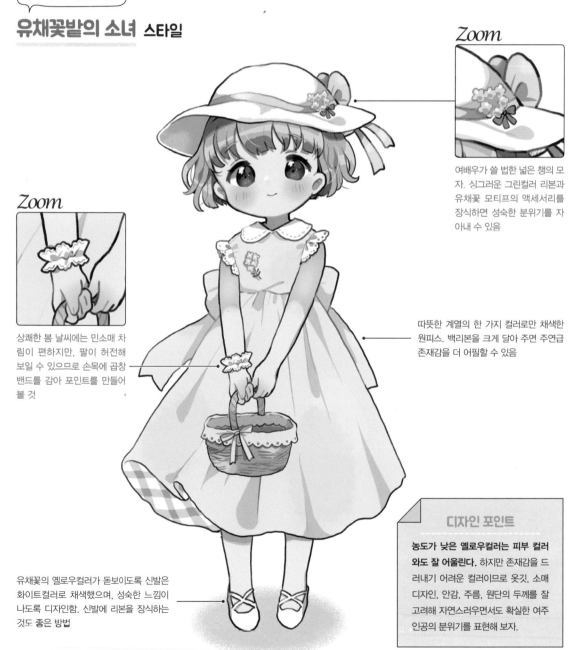

Zoom

여배우가 쓸 법한 넓은 챙의 모자. 싱그러운 그린컬러 리본과 유채꽃 모티프의 액세서리를 장식하면 성숙한 분위기를 자아낼 수 있음

Zoom

상쾌한 봄 날씨에는 민소매 차림이 편하지만, 팔이 허전해 보일 수 있으므로 손목에 곱창 밴드를 감아 포인트를 만들어 볼 것

따뜻한 계열의 한 가지 컬러로만 채색한 원피스. 백리본을 크게 달아 주면 주연급 존재감을 더 어필할 수 있음

디자인 포인트

농도가 낮은 옐로우컬러는 피부 컬러와도 잘 어울린다. 하지만 존재감을 드러내기 어려운 컬러이므로 옷깃, 소매 디자인, 안감, 주름, 원단의 두께를 잘 고려해 자연스러우면서도 확실한 여주인공의 분위기를 표현해 보자.

유채꽃의 옐로우컬러가 돋보이도록 신발은 화이트컬러로 채색했으며, 성숙한 느낌이 나도록 디자인함. 신발에 리본을 장식하는 것도 좋은 방법

폭신폭신 유채꽃 이미지와 결합

내추럴한 소녀 스타일

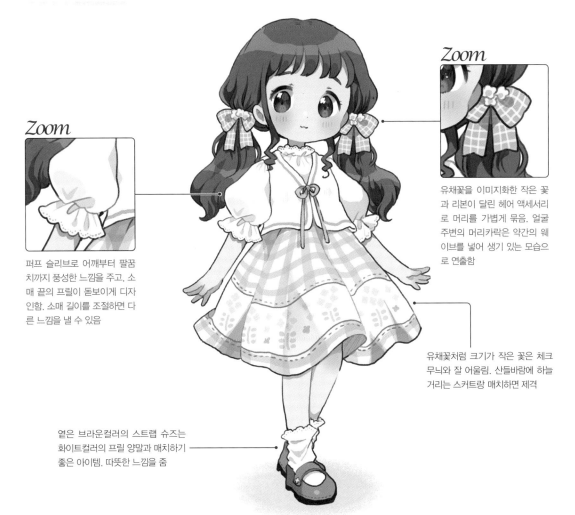

Zoom

퍼프 슬리브로 어깨부터 팔꿈치까지 풍성한 느낌을 주고, 소매 끝의 프릴이 돋보이게 디자인함. 소매 길이를 조절하면 다른 느낌을 낼 수 있음

Zoom

유채꽃을 이미지화한 작은 꽃과 리본이 달린 헤어 액세서리로 머리를 가볍게 묶음. 얼굴 주변의 머리카락은 약간의 웨이브를 넣어 생기 있는 모습으로 연출함

유채꽃처럼 크기가 작은 꽃은 체크무늬와 잘 어울림. 산들바람에 하늘거리는 스커트랑 매치하면 제격

옅은 브라운컬러의 스트랩 슈즈는 화이트컬러의 프릴 양말과 매치하기 좋은 아이템. 따뜻한 느낌을 줌

 코디법

 유채꽃밭

만개한 유채꽃밭에 갈 때는 컬러를 절제하고 대비를 주면 돋보이는 효과가 생긴다.

 꽃다발

양손 가득한 유채 꽃다발을 코디에 표현하면 한층 이야기가 있는 느낌을 낼 수 있다.

 돌아오는 길

등하굣길에 발견한 유채꽃밭의 부드러운 분위기는 책가방을 등에 멘 여자아이와 잘 어울린다.

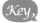 나들이

유채꽃을 보러 나들이 갈 때는 사진에 잘 나오도록 모티프를 최대한 표현한다.

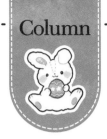

봄옷 의 포인트

추운 겨울이 봄의 따스함과 만나 단숨에 옷을 갈아입는 계절이다. 봄 느낌이 물씬 풍기는 요소와 함께 포인트를 복습해 보자.

1 상의(옷깃)

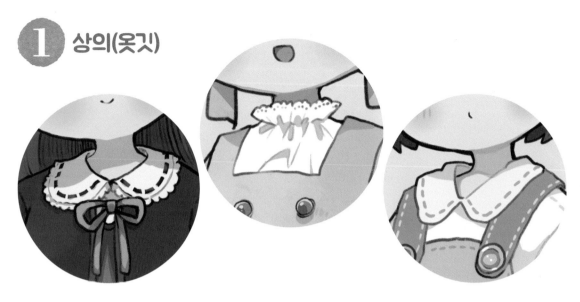

Point

봄은 일교차가 심한 계절이다. **추위를 대비하는 의미에서도 목 부분의 깃은 중요하다.** 카디건을 겹쳐 입을 때는 옷깃을 밖으로 내어 디자인이 보이도록 한다. 또 하이넥에 조임이 있을 때는 프릴 장식을 달면 화이트컬러의 블라우스도 화사하게 느껴진다. 자칫 심플해지기 쉬운 디자인은 스티치나 배색을 넣어 느낌을 바꿔 보자.

2 상의(소매)

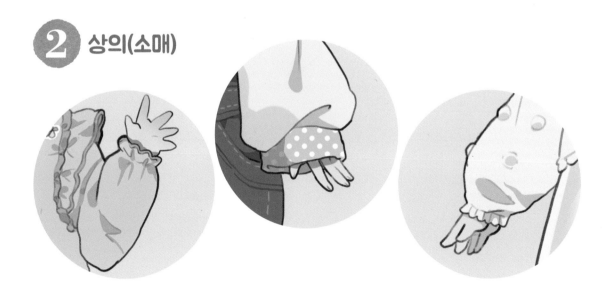

Point

낮은 따뜻하고 밤은 조금 쌀쌀한 봄에는 **입고 벗기 쉬운 겉옷이나 소매가 약간 넉넉한 옷이 편리하다.** 얇은 카디건은 촉감이 부드럽고 흡수성이 좋은 면 소재를 선택한다. 소맷단이 넓은 옷은 통기성이 뛰어나며, 다른 옷과 매치하기 좋다. 소맷단을 고무로 조인 옷은 팔을 걷어올려도 내려오지 않는다.

③ 스커트

Point ..

봄에는 타이츠를 신거나 맨발로 다니는 대신 양말을 신는 경우가 많고, 스커트 길이는 무릎 위로 오게 된다. 짧은 기장의 스커트라도 체크무늬, 패턴, 스트라이프를 활용하면 다양한 디자인으로 연출할 수 있다. 봄에는 조끼처럼 넉넉한 상의를 입을 때도 있다. 스커트는 바람에 나부끼지 않는 형태의 사다리꼴 모양으로 그리면 스타일이 잘 완성된다.

④ 바지

Point ..

포근하고 따뜻한 봄에는 야외로 나갈 기회가 늘어나므로, **스커트 대신 움직이기 편한 바지를 코디해도 좋다.** 턱이 들어간 와이드 팬츠는 찰랑거리며 떨어지는 실루엣이 매력적이다. 멜빵이나 튜닉 밑에 데님을 매치할 때는 발목을 드러내 봄처럼 산뜻하게 연출하자.

⑤ 신발

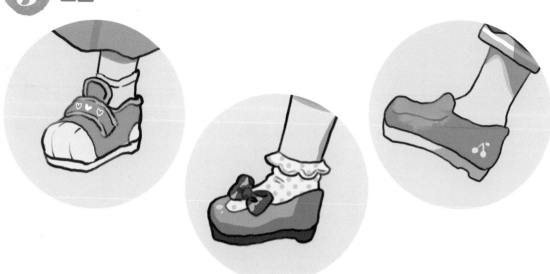

Point ··

봄 느낌이 나는 컬러의 신발은 발 부분을 환하게 만들어 준다. 스니커즈나 슬립온, 스트랩 슈즈 등 모양이 다른 신발도 컬러를 맞추면 통일감이 생긴다. 또 외출 용도에 맞게 밑창의 높이나 소재를 바꾸면 우아한 혹은 캐주얼한 느낌을 낼 수 있다. 봄에는 많이 걸어다니므로 바닥이 두껍고 밑창에 쿠션이 있는 신발을 선택하는 것도 좋은 방법이다.

⑥ 계절의 소품

Point ··

봄철 과일이나 꽃은 빛깔이 선명해 모티프로 사용하면 강조점을 만들 수 있다. 딸기, 앵두, 벚꽃, 복숭아 등 따뜻한 컬러가 많기 때문에 차가운 컬러의 데님과 매치하면 돋보인다. 또 봄은 날씨가 따뜻해져 올림머리 스타일링을 많이 하기 때문에 존재감을 어필할 수 있는 헤어 액세서리를 곁들이면 설레는 마음을 표현할 수 있다.

수영장 가는 날 코디

수영장 하면 수영복이 떠오르는 건 당연하지만, 그것만으로는 너무 단조롭다.
'수영장 가는 날'이라는 설정을 철저하게 분석해 코디를 생각해 빌 찬스다. 관련 아이템도 멋지게 활용해 보자.

포인트를 더해 멋을 내는 것이 기본

통통 튀는 수영장 소녀 스타일

Zoom

튜브의 도트무늬는 연한 수채화풍의 스카이블루컬러로 채색힘. 코디와 잘 어울리는 조합. 어린이용 튜브이므로 크기에 주의할 것

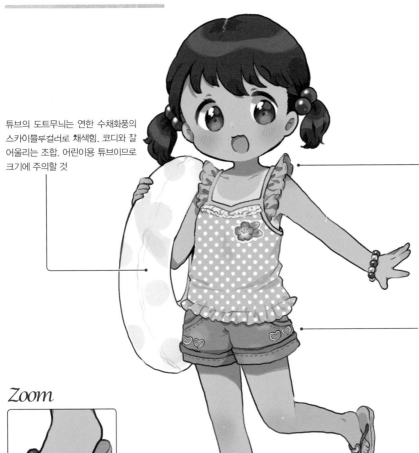

캐미솔 어깨끈에 다른 컬러의 프릴을 더하면 화려한 느낌을 줄 수 있음. 프릴의 주름을 반듯하게 세우면 더욱 매력적으로 보임

전체적으로 핑크컬러가 많이 사용된 코디이므로, 데님 소재를 활용해 컬러감을 맞춤. 하트나 핑크컬러의 라인을 넣어 조화롭게 디자인함

Zoom

비치 샌들은 물놀이를 갈 때 빼놓을 수 없는 아이템. 앞부분에 투명한 소재의 하트를 넣어 여름 느낌이 나는 소녀의 샌들로 연출함

디자인 포인트

수영장처럼 옷을 갈아입어야 하는 장소에 갈 때는, 상하의가 구분돼 있으며 입고 벗기 쉬운 코디가 필수다. 너무 심플해 보이지 않도록 수영장이라는 상황에 맞는 소품이나, 선명한 컬러의 헤어 액세서리를 곁들이면 효과적이다.

피부는 가리고 귀여움은 더한

세일러 마린 스타일

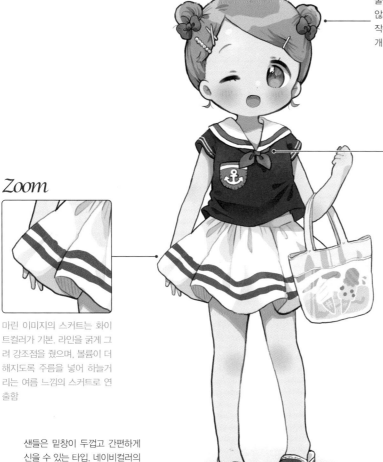

물속에서 신나게 놀아도 풀리지 않도록 꽉 묶은 당고머리. 여기에 작은 머리끈이나 머리핀을 여러 개 더해 주면 귀여움이 배가 됨

Zoom

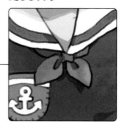

마린룩의 세라복. 작은 리본 타이로 가슴을 귀엽게 장식했으며, 타이와 세일러 라인의 컬러를 맞춰 더욱 돋보이게 디자인함

Zoom

마린 이미지의 스커트는 화이트컬러가 기본. 라인을 굵게 그려 강조점을 줬으며, 볼륨이 더 해지도록 주름을 넣어 하늘거리는 여름 느낌의 스커트로 연출함

샌들은 밑창이 두껍고 간편하게 신을 수 있는 타입. 네이비컬러의 굵은 라인은 다리를 길어 보이게 만드는 효과를 줌

모티프 레퍼토리

수영장 가는 날 코디 ver.

심플한 모양의 튜브도 도넛 디자인으로 그려 어린이다운 귀여움을 연출한다.

코디 컬러에 맞춰 컬러와 무늬를 적절히 조합하자.

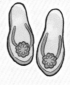

비치 샌들은 장식할 수 있는 면적이 좁으므로 크기로 차이를 만든다.

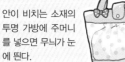

안이 비치는 소재의 투명 가방에 주머니를 넣으면 무늬가 눈에 띈다.

수영장의 필수 아이템인 타월은 손에 들거나 목에 걸 수 있는 형태로 그린다.

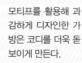

모티프를 활용해 과감하게 디자인한 가방은 코디를 더욱 돋보이게 만든다.

여름방학 전날 코디

방학 전날은 일상 속의 조금 특별한 날이다. 내일, 종업식과 동시에 시작될 '여름'을 연출한 코디.
기분을 살짝 들뜨게 만들어 보자. 적당히 화려한 느낌으로 표현하는 것이 중요하다.

짐을 챙겨 돌아갈 준비 완료!

활동성 만점 스타일

Zoom

머리를 귀 위에서 묶어 목 부분
이 깔끔해 보임. 머리의 컬러가
어두울 때는 헤어 액세서리를
파스텔톤의 컬러로 채색하면
밝은 느낌을 낼 수 있음

Zoom

퍼프 슬리브의 프릴 장식은 절
제된 느낌으로 그려 넣었으며,
가방을 어깨에 걸기 쉽게 디자
인함. 진한 컬러를 사용해 상쾌
한 느낌으로 연출

볼륨감 있게 퍼지는 A라인의 상의는
리넨과 같은 부드러운 소재로 표현함.
통기성이 좋아 무거운 짐을 드는 날에
안성맞춤

짐을 많이 들고 가야 하는 날이므
로 움직이기 편한 스트레치 소재
의 바지를 매치함. 롤업한 밑단에
무늬를 넣어 귀여움을 연출하는
것도 잊지 말 것

디자인 포인트

여름방학 전날에는 가지고 가야 할 물
건이 많다. 책가방은 물론이고 실내화,
서예 세트, 나팔꽃 화분 등 아주 다양
하다. 양손 가득 안고 가야 하므로 **팔
둘레가 트여 있고 조임이 적은 모양으
로 디자인했다.**

청초하고 깔끔한 모습의

여름의 컬러를 닮은 소녀 스타일

Zoom

멜빵 치마는 주름치마보다 깔끔한
느낌을 줌. 벨트 부분도 같은 계열의
컬러를 사용하면 차분한 모습으로
표현할 수 있음

요소를 더하고 싶을 때는 옷깃
에 디자인을 곁들이기만 해도
화사해짐. 셔츠 무늬에 맞춘 연
한 블루컬러 라인으로 차분한
느낌을 표현함

Zoom

무릎 아래까지 오는 화이트컬
러의 니 삭스는 학생의 분위기
를 더해 주는 아이템. 니 삭스
바깥쪽의 하트 모양이 포인트

학생 코디의 정석인 로퍼는 컬러에
따라 분위기가 달라지는 아이템.
내추럴한 브라운컬러는 어린아이
의 느낌을 자아냄

상황별 **코디법**

하굣길에 공원으로

다가올 방학, 설레는 마음으로 공원에 들러 보자.
방학 계획을 세우는 등의 장면을 상상해도 좋다.

짐 챙겨 돌아가기

교과서, 나팔꽃 화분, 미술 작품 등 가져가야 할 물
건이 많으니 보조 가방을 활용하자.

종업식

체육관이나 교내에 모여 진행하는 종업식에는 사람
이 밀집되므로 통기성이 좋은 원단을 선택한다.

집에 도착

무거운 짐을 내려놓고 한숨 돌리는 장면은 땀나는
이마, 얼굴에 붙은 머리카락으로 연출할 수 있다.

여름 축제 코디

여름 이벤트의 묘미는 단연 여름 축제다. 너무 차려입은 느낌이 아니라 조금 멋을 부린다는 생각으로 그려 보자.
액세서리에 사용할 컬러나 모티프를 고민하며 그리면 즐거운 작업이 된다.

신나서 한껏 들떠 있는 타입

열정적인 축제 스타일

Zoom

디자인 포인트

여름 축제에는 음식이나 추첨 경품처럼 코디의 소품으로 활용할 수 있는 물건이 많다. 아이에게 요요나 가면을 쥐여 주면 '다른 것도 갖고 싶어!' 라며 들뜨게 될 것이다. 장면 설정을 통해 아이의 성격을 연출할 수 있다.

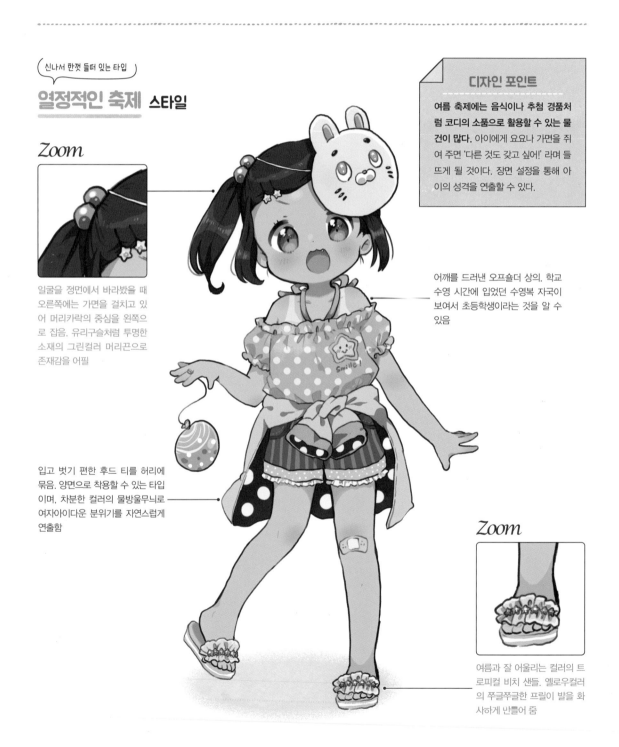

일굴을 정면에서 바라봤을 때 오른쪽에는 가면을 걸치고 있어 머리카락의 중심을 왼쪽으로 잡음. 유리구슬처럼 투명한 소재의 그린컬러 머리끈으로 존재감을 어필

어깨를 드러낸 오프숄더 상의. 학교 수영 시간에 입었던 수영복 자국이 보여서 초등학생이라는 것을 알 수 있음

입고 벗기 편한 후드 티를 허리에 묶음. 양면으로 착용할 수 있는 타입이며, 차분한 컬러의 물방울무늬로 여자아이다운 분위기를 자연스럽게 연출함

Zoom

여름과 잘 어울리는 컬러의 트로피컬 비치 샌들. 엘로우컬러의 쭈글쭈글한 프릴이 발을 화사하게 만들어 줌

'귀여움'을 연출하고 싶을 때

사과 사탕 소녀 스타일

머리를 높은 위치에서 볼륨감 있게 조금씩 묶는 일명 '양파 머리'. 머리카락 끝부분에 작은 리본을 달아 주면 귀여운 분위기가 물씬!

Zoom

달콤한 컬러감에 매력 포인트를 추가해 세련미까지 더함. 밸런스를 맞추기에 안성맞춤

Zoom

사랑스러움과 쿨한 느낌을 동시에 살리고 싶을 때는 샌들 대신 스니커즈를 선택하면 효과적. 망사 소재의 발목 양말로 발 부분을 경쾌하게 표현함

트레이닝복 소재의 스커트는 바람이 불어도 잘 흔들리지 않아서 밤바람이 부는 날에 제격. 옆쪽에 두 가지 컬러로 라인을 넣어 포인트를 줌

모티프 레퍼토리 여름 축제 코디 ver.

동물 모티프 가면의 컬러를 파스텔톤으로 선택하면 화려한 느낌이 든다.

광택이 나는 과일 사탕은 과일만 바꾸면 다양한 버전으로 그려 넣을 수 있다.

따끈따끈한 다코야키를 양볼 가득 넣어 먹는 포즈는 활기찬 인상을 준다.

여럿이 있는 구도에서는 요요의 컬러만 서로 다르게 채색해 통일감을 주자.

금붕어를 손에 들면 금붕어 건지기를 하는 모습이나 여름 축제 느낌을 연출할 수 있다.

솜사탕은 너무 단조로워 보이지 않도록 포장 봉투에 디자인을 넣어 보자.

칠석 코디

칠석은 견우와 직녀의 로맨틱한 일화를 바탕으로 만들어진 날이다.
별, 밤하늘, 은하수, 단자쿠® 모티프로 주인공을 만들어 환상의 세계를 패션에 녹여 보자.

※ 글씨를 쓸 수 있는 길쭉한 모양의 종이나 나무. 현재는 축제 때 소원을 쓰는 목적으로 사용함

어두운 밤하늘의 반짝이는 별

다소곳한 직녀 스타일

Zoom

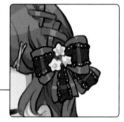

머리에 장식한 큼지막한 리본은 컬러를 절제해 코디와의 통일감을 줌. 세 가지 컬러를 조합해 대비 효과를 줌

Zoom

상의 앞면온 청태가 다양한 옐로우컬러의 비즈를 사용해 별이 달린 모습으로 표현함. 크기가 작은 비즈를 흩뜨려 넣는 것이 포인트

다크블루컬러의 스커트 위에 망사 스커트를 겹쳐 직녀의 날개옷을 연상케 함. 투명한 느낌을 자아내는 아이템

옷의 컬러보다 농도가 살짝 짙은 네이비컬러 구두코에 옐로우컬러로 포인트를 넣어 별의 반짝임을 표현함

디자인 포인트

직녀 테마의 로맨틱 스타일이다. **네이비 컬러 바탕에 옐로우컬러를 포인트로 사용해 밤하늘에 떠 있는 별을 이미지화 했다.** 살랑살랑 흔들리는 긴 머리는 한쪽으로 넘겨 소녀 느낌으로 만들었다.

작은 포인트로 반짝반짝하게

단자쿠를 신나게 장식하는 스타일

머리를 틀어 올려 당고머리 스타일로 큼지막하게 묶고, 얼굴 주변 머리카락에는 살짝 웨이브를 주면 표정이 드러나 쾌활해 보임. 머리핀을 곁들이는 것도 좋은 방법의 하나

Zoom

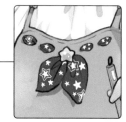

짧은 기장의 멜빵바지는 가슴과 밑단에 굵은 스티치를 넣으면 단조로워 보이지 않으며, 돋보이는 포인트로 활용할 수 있음

멜빵바지의 기장을 짧게 디자인하면 전체적으로 산뜻한 느낌을 주며, I라인의 코디로 마무리할 수 있음

Zoom

일자 라인의 코디는 밑창이 두꺼운 신발을 매치하면 잘 어울림. 샌들과 양말로 스포티한 느낌을 더해볼 것

코디법

학교에서 단자쿠 쓰기

수업이나 행사 중에 단자쿠를 쓸 때는 머리카락이 방해되지 않도록 올려 묶는 헤어스타일로 연출한다.

집에서 단자쿠 쓰기

자기 전의 시간에는 긴장이 풀어지므로 넉넉한 스타일의 룸웨어가 자연스럽다.

단자쿠 매달기

단자쿠를 높은 위치에 매달려면 팔을 쭉 뻗기 쉽도록 소맷단이 넓은 타입으로 그린다.

단자쿠 구경하기

칠석 축제에서 단자쿠를 구경하며 돌아다니는 장면에서는 표정을 변화시켜 기분을 표현하자.

비 오는 날 코디

비가 내려 우중충한 하늘 아래에서도 뽐낼 수 있는 귀여움을 컬러와 모티프를 활용해 연출한다.
방수가 되는 반들반들한 소재의 옷이나 길이가 조금 긴 옷 등, 비 오는 날을 의식하며 세밀하게 그려 보자.

(개구리는 비를 연상시키는 아이템)

개구리는 내 친구 스타일

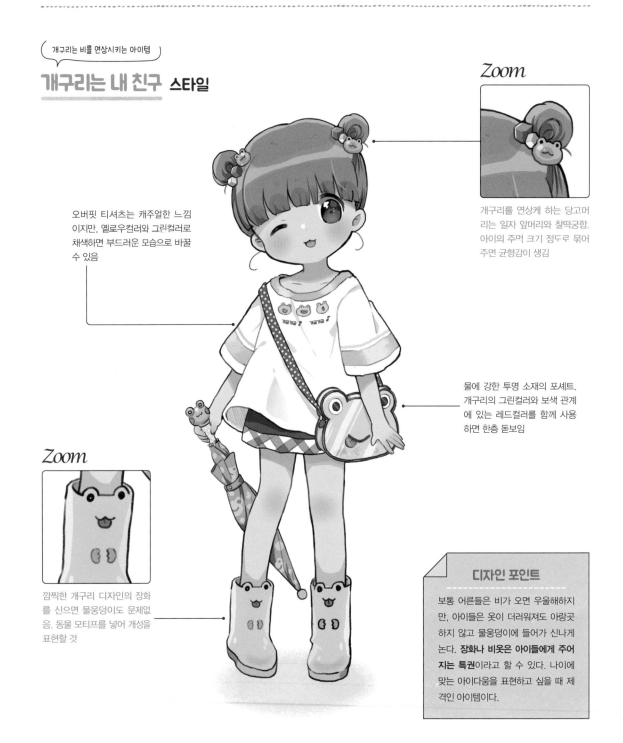

오버핏 티셔츠는 캐주얼한 느낌
이지만, 옐로우컬러와 그린컬러로
채색하면 부드러운 모습으로 바꿀
수 있음

Zoom

개구리를 연상케 하는 당고머
리는 일자 앞머리와 찰떡궁합.
아이의 주먹 크기 정도로 묶어
주면 균형감이 생김

물에 강한 투명 소재의 포셰트.
개구리의 그린컬러와 보색 관계
에 있는 레드컬러를 함께 사용
하면 한층 돋보임

Zoom

깜찍한 개구리 디자인의 장화
를 신으면 물웅덩이도 문제없
음. 동물 모티프를 넣어 개성을
표현할 것

디자인 포인트

보통 어른들은 비가 오면 우울해하지
만, 아이들은 옷이 더러워져도 아랑곳
하지 않고 물웅덩이에 들어가 신나게
논다. **장화나 비옷은 아이들에게 주어
지는 특권**이라고 할 수 있다. 나이에
맞는 아이다움을 표현하고 싶을 때 제
격인 아이템이다.

레인코트로도 즐겁고 귀엽게

비옷으로 완전 무장 스타일

Zoom

목 주위에 모자나 장식이 있을 때는 머리를 올려 묶어 시원한 느낌을 연출함. 머리카락 끝을 위로 뻗치게 그리면 활발해 보임

비옷의 옷자락 사이로 보이는 호박바지. 버밀리언컬러에 가까운 오렌지컬러로 채색. 바지 밑단을 조여 무릎이 보이게 디자인함

Zoom

형광컬러로 채색한 비옷에 체크무늬의 고양이 주머니를 달아 포인트를 줌. 비옷은 평소 입을 기회가 적은 옷이니, 디자인을 그려 넣는 것이 중요함

조합을 중요하게 여긴 심플한 배색 스타일의 장화. 이처럼 양말의 컬러와 무늬로 대비 효과를 주면 발 부분이 한층 밝아짐

모티프 레퍼토리

수영장 가는 날 코디 ver.

눈이 위로 솟은 개구리 모양의 디자인은 멀리서 봐도 눈에 띈다.

패턴 배색을 활용한 디자인. 캔디 장식과 프릴로 아이다움을 표현한다.

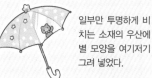

일부만 투명하게 비치는 소재의 우산에 별 모양을 여기저기 그려 넣었다.

개구리가 걷는 듯한 디자인의 장화는 우산과 함께 매치하면 개성 있게 연출할 수 있다.

리본과 사탕은 모티프가 다르지만 컬러를 통일해 어우러지도록 만들었다.

중앙에 달린 별 모양의 끈을 걸을 때마다 흔들려 세련된 느낌을 준다.

하이킹 코디

산속에 갈 때는 보통 어스컬러(브라운, 그린, 블루) 코디를 선택한다.
하지만 캐릭터가 어린 초등학생이므로 미아 방지 효과를 위해서 눈에 띄는 배색 및 디자인을 넣어 주자.

무늬와 실루엣으로 활기참을 표현

두근두근 모험 소녀 스타일

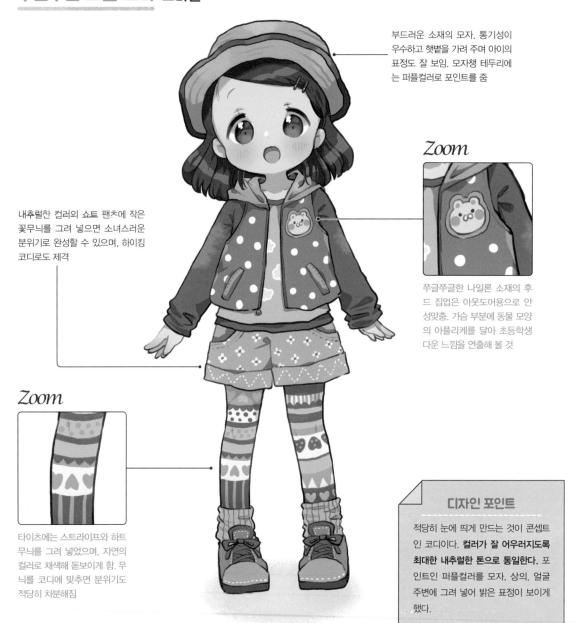

부드러운 소재의 모자. 통기성이 우수하고 햇볕을 가려 주며 아이의 표정도 잘 보임. 모자챙 테두리에는 퍼플컬러로 포인트를 줌

Zoom

쭈글쭈글한 나일론 소재의 후드 집업은 아웃도어용으로 안성맞춤. 가슴 부분에 동물 모양의 아플리케를 달아 초등학생다운 느낌을 연출해 볼 것

내추럴한 컬러의 쇼트 팬츠에 작은 꽃무늬를 그려 넣으면 소녀스러운 분위기로 완성할 수 있으며, 하이킹 코디로도 제격

Zoom

타이츠에는 스트라이프와 하트 무늬를 그려 넣었으며, 자연의 컬러로 채색해 돋보이게 함. 무늬를 코디에 맞추면 분위기도 적당히 차분해짐

디자인 포인트

적당히 눈에 띄게 만드는 것이 콘셉트인 코디이다. **컬러가 잘 어우러지도록 최대한 내추럴한 톤으로 통일한다.** 포인트인 퍼플컬러를 모자, 상의, 얼굴 주변에 그려 넣어 밝은 표정이 보이게 했다.

타임캡슐 파기 스타일

Zoom

머리를 기르는 경우, 한쪽으로 묶으면 활기찬 느낌을 줌. 움직일 때마다 팔랑팔랑 흔들려 귀여움 만점!

선명한 그린컬러의 체크무늬가 들어간 반팔 셔츠. 옷깃의 삼각형 프릴과 꽃 모양의 핑크컬러 단추로 아이다운 분위기를 더함

Zoom

연한 데님 원단의 퀼로트 스커트는 오래 걷는 상황에서도 기능성이 좋음. 레드컬러의 리본 장식은 시선을 끄는 포인트

외국 과자를 연상케 하는 컬러의 팬시한 오버 니 삭스. 라인마다 컬러를 구분해 채색하면 세련된 분위기로 연출할 수 있음

상황별 코디법

Key, 도시락 만들기

산 정상에서 먹을 도시락을 준비하자. 상의는 소매를 걷어 올리기 쉬운 옷으로, 앞치마도 필수다.

Key, 휴식시간

하이킹 도중 잠시 쉬는 장면. 발이 피곤할 때를 대비해 신고 벗기 쉬운 신발을 선택한다.

Key, 친구들과 하이킹

함께 등산을 하는 친구들과 컬러나 무늬만 다르게 코디해 통일감을 표현해 보자.

Key, 가족과 하이킹

가족임을 알 수 있도록 똑같은 반나다를 손목에 감는다. 이러한 소품을 고민하는 것도 포인트다.

조개 캐기 코디

이번에는 바닷가로 가 보자. 조개는 갯벌에 쭈그리고 앉아 캐야하므로 머리카락이 흘러내리지 않도록 묶는다.
신발은 진흙이 묻어도 문제없도록 물에 강한 소재로 그리자.

쭈그려 앉아도 괜찮아♪

마이 페이스 소녀 스타일

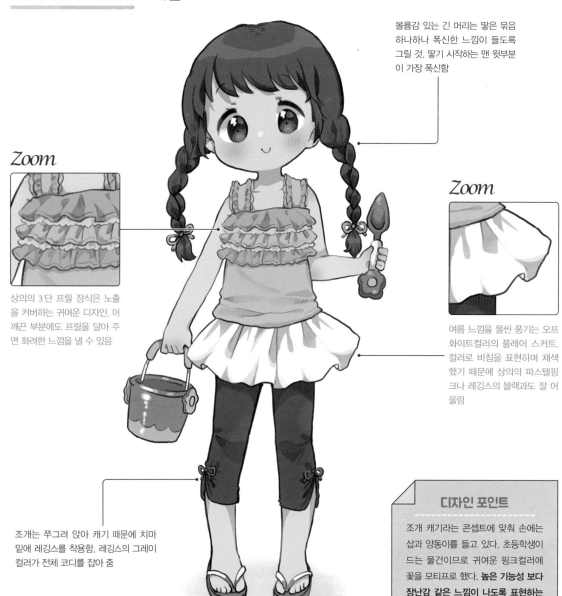

볼륨감 있는 긴 머리는 땋은 묶음 하나하나 폭신한 느낌이 들도록 그릴 것. 땋기 시작하는 맨 윗부분이 가장 폭신함

Zoom

상의의 3단 프릴 장식은 노출을 커버하는 귀여운 디자인. 어깨끈 부분에도 프릴을 달아 주면 화려한 느낌을 낼 수 있음

Zoom

여름 느낌을 물씬 풍기는 오프 화이트컬러의 플레어 스커트. 컬러로 비침을 표현하며 채색했기 때문에 상의의 파스텔핑크나 레깅스의 블랙과도 잘 어울림

조개는 쭈그려 앉아 캐기 때문에 치마 밑에 레깅스를 착용함. 레깅스의 그레이 컬러가 전체 코디를 잡아 줌

디자인 포인트

조개 캐기라는 콘셉트에 맞춰 손에는 삽과 양동이를 들고 있다. 초등학생이 드는 물건이므로 귀여운 핑크컬러에 꽃을 모티프로 했다. 높은 기능성 보다 장난감 같은 느낌이 나도록 표현하는 것이 적합하다.

큼직한 모자를 잘 활용한

여름 소녀 100% 스타일

Zoom

눈길을 끄는 옐로우컬러의 상의. 둥근 옷깃과 하늘하늘한 소매로 귀여움을 연출함. 소매는 팔을 편하게 움직일 수 있도록 조이지 않음

챙이 똑바로 뻗은 밀짚모자는 모든 연령대의 여자아이에게 잘 어울림. 코디와 어울리는 컬러의 리본을 골라 장식할 것

Zoom

마린블루컬러의 쇼트 팬츠는 상의의 옐로우컬러와 찰떡궁합. 얼기설기 그린 체크무늬를 넣으면 화이트컬러가 돋보임

광택이 있는 방수 장화. 옐로우컬러로 포인트를 주면 세련된 느낌이 더해져 발 부분과도 잘 어우러지게 됨

모티프 레퍼토리

조개 캐기 코디 ver.

손잡이에 무늬나 장식을 넣으면 개성 있는 느낌을 나타낼 수 있다.

심플한 갈퀴는 컬러풀한 조개 캐기 코디를 한층 살려 준다.

새하얀 리본은 새틴이나 망사 소재 등을 활용하면 다른 느낌을 낼 수 있다.

소녀 감성을 가진 여자아이라면 동물 디자인이 들어간 파스텔 컬러의 소품을 활용해 보자.

레몬컬러에 상큼한 스카이블루컬러를 매치해 산뜻한 느낌으로 연출했다.

햇볕 아래 있는 시간이 길기 때문에 목 주위를 덮는 형태의 모자가 편리하다.

불꽃 축제 코디

여자아이의 서 있는 모습은 평상복을 입었을 때보다 유카타[*] 차림일 때 훨씬 아름다워 보인다.
성숙하면서도 어린아이 같은 언밸런스한 모습이 매력적이다.

※ 기모노의 일종. 주로 여름 축제 때나 취침시, 목욕 후 입는 간편한 옷

유카타를 드레스처럼 연출한

개성파 일본풍 소녀 스타일

Zoom

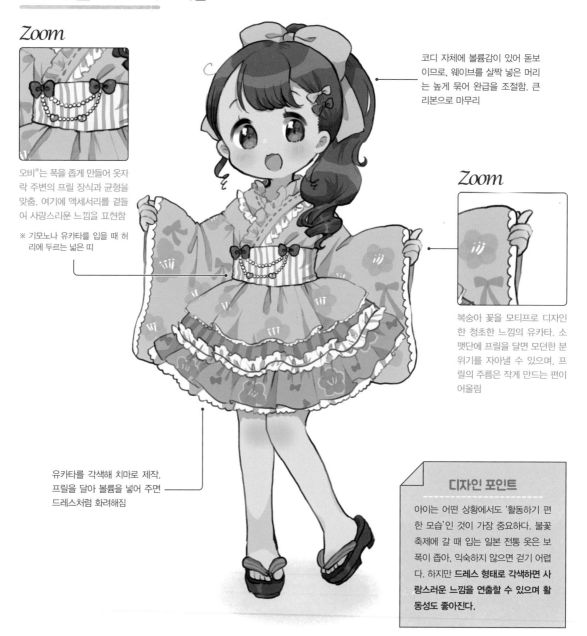

오비[*]는 폭을 좁게 만들어 옷자락 주변의 프릴 장식과 균형을 맞춤. 여기에 액세서리를 곁들어 사랑스러운 느낌을 표현함

※ 기모노나 유카타를 입을 때 허리에 두르는 넓은 띠

코디 자체에 볼륨감이 있어 돋보이므로, 웨이브를 살짝 넣은 머리는 높게 묶어 완급을 조절함. 큰 리본으로 마무리

Zoom

복숭아 꽃을 모티프로 디자인한 청초한 느낌의 유카타. 소맷단에 프릴을 달면 모던한 분위기를 자아낼 수 있으며, 프릴의 주름은 작게 만드는 편이 어울림

유카타를 각색해 치마로 제작. 프릴을 달아 볼륨을 넣어 주면 드레스처럼 화려해짐

디자인 포인트

아이는 어떤 상황에서도 '활동하기 편한 모습'인 것이 가장 중요하다. 불꽃 축제에 갈 때 입는 일본 전통 옷은 보폭이 좁아, 익숙하지 않으면 걷기 어렵다. 하지만 **드레스 형태로 각색하면 사랑스러운 느낌을 연출할 수 있으며 활동성도 좋아진다.**

모티프를 마음껏 표현한

톡톡 레모네이드 **스타일**

Zoom

머리카락의 컬러가 차분한 경우에는 얼굴 주변의 머리를 땋아 주면 지적인 모습으로 연출할 수 있음. 머리띠는 화이트컬러로 선택해 대비를 줌

Zoom

오비에는 풍성하고 산뜻한 느낌의 리본을 곁들임. 연한 퍼플컬러의 리본은 유카타의 블루컬러, 오비의 핑크컬러와도 조화를 이룸

긴차쿠※는 동전지갑 등을 넣기에 편리함. 끈을 리본 모양으로 매듭 지으면 여자아이에게도 어울림. 무늬나 소재의 다양한 조합을 생각해 볼 것

※ 천이나 가죽으로 만들어진 주머니. 보통 윗부분을 끈으로 조여 매서 허리에 달고 다님

블루컬러 베이스의 코디에 맞는 게타는 모던한 컬러로 조합하는 것이 적합하며, 유카타보다 컬러의 농도를 짙게 채색하면 밸런스가 자연스러워짐

상황별 코디법

Key 근처의 불꽃 축제

걸어갈 수 있는 거리라면 평소 잘 신지 않는 게타나 조리를 신어도 걱정할 일은 없을 것이다.

Key 먼 곳의 불꽃 축제

전철이나 버스를 갈아 타고 가야 하는 경우에는 갈아 신을 샌들을 가지고 가면 안심이 된다.

Key 가족과의 불꽃 축제

짐은 최소한으로 챙기고, 포장마차나 가게에서 물건을 살 수 있으니 가벼운 손으로 가자.

Key 좋아하는 사람과의 불꽃 축제

긴장하면 문제가 따르기 마련이다. 신발에 살이 쓸렸을 때를 대비, 반창고를 긴차쿠에 넣어 두자.

친구들과 숙제하기 코디

친구들과 함께 모이는 일은 언제나 설레는 이벤트다. 무엇을 주제로 모이는지도 코디의 포인트가 된다.
긴 방학을 보내는 중에도 각자의 개성이 드러나는 특별한 하루를 만들어 보자.

<차분하고 조용한 여자아이를 표현>

화이트 원피스의 모범생 스타일

얼굴 주변의 머리카락이 방해되지 않도록 중앙에서 가르마를 탔음. 눈썹 옆에서 머리를 묶으면 귀엽고 가벼운 헤어스타일이 완성됨

허리 사이즈를 조절할 수 있는 타입의 원피스. 리본을 소여 주름도 조절할 수 있음. 차분한 장면에서는 주름을 느슨하게 만들어 볼 것

Zoom

원피스의 가슴 부분에 자수와 레이스를 곁들여 얌전한 느낌으로 제작. 너무 화려해지지 않도록 주의하며 청순한 이미지로 연출

Zoom

니트 양말은 느슨하게 짜여 있어 무늬를 쉽게 알 수 있음. 작은 리본을 포인트로 달아 아이다운 분위기를 표현함

디자인 포인트

여름방학 초반에 계획을 세워 집에서 숙제하는 여자아이를 이미지화했다. **깔끔한 밸런스의 컬러와 크림 톤의 부드러운 분위기로 코디를 완성**했다. 머리도 볼륨감 있는 풍성하고 느슨한 스타일로 마무리했다.

허둥지둥 비비드컬러 소녀 스타일

Zoom

머리를 언밸런스하게 묶어 덤 벙대는 성격을 연출함. 머리카락 끝을 조금 뻗치게 그리면 활기차 보임

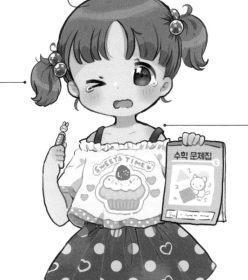

Zoom

비치는 소재의 상의 안에 입은 이너는 브라운컬러로 채색함. 레드컬러는 물론, 어떤 옷에도 매치하기 좋고 앳된 얼굴에도 세련된 느낌을 주기 때문에 잘 어우러짐.

화이트컬러로 채색한 팬시한 느낌의 물방울무늬를 넣음. 레드컬러는 물론, 어떤 컬러와도 쉽게 조합할 수 있어 이미지를 바꾸고 싶을 때 효과적임

코디 자체가 레드컬러 바탕의 비비드 스타일이기 때문에 발 부분은 블랙컬러로 채색해 균형을 맞춤. 너무 밋밋하지 않도록 별 무늬를 그려 넣음

모티프 레퍼토리 친구들과 숙제하기 코디 ver.

굵은 샤프는 저학년 아이도 잡기 쉽다.

숙제를 담는 손가방은 입구가 넓어 큰 유인물도 많이 넣을 수 있다.

친구를 맞이하는 슬리퍼도 귀엽게 그리면 신기하게도 공부할 의욕이 생긴다.

차가운 음료는 빨대를 표현해 주고, 따뜻한 음료는 머그컵에 담긴 모습으로 그린다.

다같이 한 손에 잡고 먹기 쉽도록 쟁반에 과자를 담는다.

계속 같은 자세로 공부하기는 힘든 법. 쿠션 등을 안고 있는 모습도 그려 보자.

해바라기 모티프 코디

태양을 향하는 '기운의 상징'인 해바라기. 꽃은 여자아이다운 느낌을 충분히 살릴 수 있는 모티프이기도 하다.
어떻게 각색하느냐에 따라 느낌이 달라지므로, 컬러 톤이나 무늬를 다양하게 고민해 보자.

매치 방법에 따라 모티프의 모습이 바뀌는

모두가 동경하는 언니 스타일

Zoom

해바라기의 중심 컬러와 비슷하게 채색한 상의. 너무 성숙한 분위기로 느껴지지 않도록 해바라기 리본이 달린 코사지를 달아 화사하게 마무리

시원한 네이비블루컬러의 서큘러 스커트. 안감은 마치 꽃밭을 연상케 함. 해바라기 무늬를 여기저기 넣어 성숙한 모습으로 연출

진한 브라운컬러의 벨트로 허리에 포인트를 주면 상의를 단순히 치마 안에 넣었을 때보다 강약이 생겨 세련된 느낌을 낼 수 있음

Zoom

드레스 슈즈는 해바라기처럼 밝은 옐로우컬러로 채색. 양말의 브라운컬러와 맞추면 얌전한 모습으로 연출할 수 있음. 스트랩을 그려 넣어 걷기 편하게 디자인함

디자인 포인트

해바라기는 친숙한 꽃이지만 느낌만 조금 다르게 바꿔줘도 우아한 분위기를 자아낸다. 해바라기를 모티프로 사용할 때는 옷의 무늬를 넣는 위치나 컬러의 조합 패턴을 바꾸는 것만으로도 상당히 다른 느낌을 낼 수 있다.

전체적으로 무늬가 있어도 내추럴하게

포근한 소녀 스타일

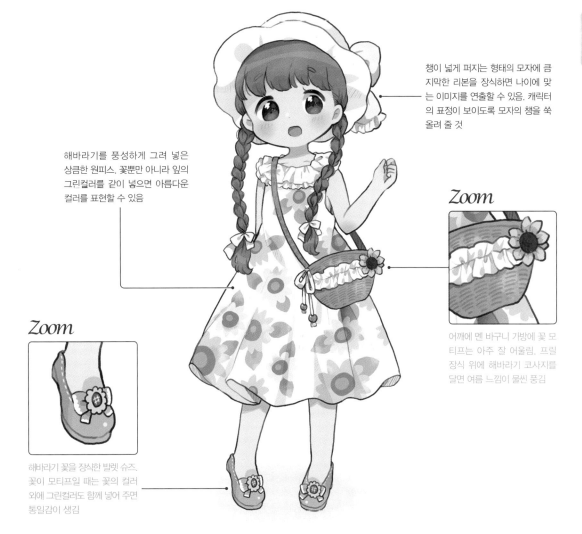

챙이 넓게 퍼지는 형태의 모자에 큼지막한 리본을 장식하면 나이에 맞는 이미지를 연출할 수 있음. 캐릭터의 표정이 보이도록 모자의 챙을 쑥 올려 줄 것

해바라기를 풍성하게 그려 넣은 상큼한 원피스. 꽃뿐만 아니라 잎의 그린컬러를 같이 넣으면 아름다운 컬러를 표현할 수 있음

Zoom

어깨에 멘 바구니 가방에 꽃 모티프는 아주 잘 어울림. 프릴 장식 위에 해바라기 코사지를 달면 여름 느낌이 물씬 풍김

Zoom

해바라기 꽃을 장식한 발렛 슈즈. 꽃이 모티프일 때는 꽃의 컬러 외에 그린컬러도 함께 넣어 주면 통일감이 생김

상황별 코디법

Key, 해바라기밭에서 사진 촬영

키가 큰 해바라기와 사진을 찍을 때는 굽이 높은 샌들을 신어 스타일을 살리자.

Key, 학교 해바라기에 물 주기

물뿌리개나 호스로 물을 줄 때 옷에 물이 튀기 쉬우므로 잘 마르는 원단을 고른다.

Key, 꽃다발을 안기

해바라기는 꽃의 지름이 크고 볼륨감이 있으므로 코디할 때는 적절히 조절해 균형을 맞춘다.

Key, 해바라기 심기

흙에 씨를 심을 때는 더러워진 손으로 얼굴 주위를 만지지 않도록 한다. 머리는 묶는 편이 좋다.

수국 모티프 코디

많은 꽃 사이에서도 존재감을 발하는 수국은 비, 고전적, 불교적인 이미지를 가졌다.
장미처럼 촉촉한 느낌을 디자인에 추가해 보자.

여기저기 작은 꽃을 표현한

신사의 수국 조사원 스타일

Zoom

곱창 밴드는 좌우 컬러를
다르게 채색해 수국 모티프
만의 특별함을 연출. 작은
꽃을 곁들이면 한층 사랑
스러워 보임

멜빵바지의 가슴 부분에 수국
꽃을 그려 넣어 가련한 모습으
로 연출. 물결 모양의 디자인을
넣으면 한층 분위기가 살아남

Zoom

섬세하게 디자인한 멜빵바지. 다리
바깥쪽에 옅은 블루컬러의 리본 짜임
을 넣었으며, 광택을 넣어 새틴 원단
재질을 표현함

통굽 샌들이어도 리본과 같은
장식을 비치는 소재로 만들면
무거운 느낌이 들지 않음. 망사
원단으로 된 리본을 곁들이는
것도 좋은 방법

디자인 포인트

장식과 디자인을 하나하나 세밀하게
표현했다. 그만큼 목 주위나 소매, 옷
자락 등의 장식은 많이 덜어냈다. 다른
코디에서 자주 사용했던 프릴도 이번
에는 구멍이 송송 뚫린 프릴을 사용해
산뜻하게 연출했다.

비가 갠 후의 소녀 스타일

Zoom

연한 퍼플컬러를 입힌 가련한 느낌의 튜닉 블라우스. 밑단에 수국 무늬를 곁들였으며, 살짝 삐져나온 화이트컬러의 프릴과 도 조화를 이룸

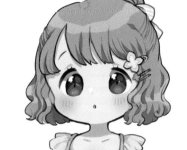
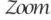

Zoom

튜닉 안에 입은 화이트컬러의 이너는 어깨 부분이 비치는 소재로 되어 있어 하늘하늘 바람에 흔들리는 모습이 수국을 연상케 함

선명한 퍼플컬러의 신발로 전체적인 코디를 잡아 줌. 신발 끝에는 수국 모양의 방울을 달아 설레는 느낌을 표현함

전체가 파스텔톤이므로 레깅스도 블랙컬러가 아닌 그레이컬러로 채색함. 튜닉 장식이 화려하기 때문에 레깅스는 심플하게 표현함

모티프 레퍼토리 수국 모티프 코디 ver.

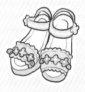

두 가지의 수국 컬러로 그린 샌들. 수국 모티프를 곳곳에 표현했다.

눈길을 사로잡는 레드 퍼플컬러. 톤을 절제한 수국을 발끝에 장식했다.

데포르메한 수국 머리핀을 포세트에 자연스럽게 매치해 보자.

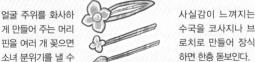
작은 꽃잎이 특징인 수국은 곱창 밴드 같은 헤어 액세서리와 잘 어울린다.

얼굴 주위를 화사하게 만들어 주는 머리핀을 여러 개 꽂으면 소녀 분위기를 낼 수 있다.

사실감이 느껴지는 수국을 코사지나 브로치로 만들어 장식하면 한층 돋보인다.

여름옷의 포인트

여름에는 장마와 폭염 등 날씨에 좌우되는 일이 많다. 특히 아이들은 체온 조절이 중요하므로 옷의 기능성을 고려하자.

① 상의(옷깃)

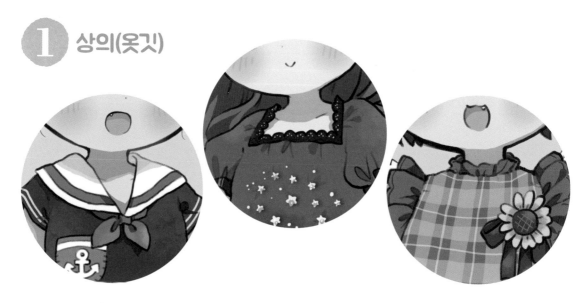

Point

여름 상의는 한 장만 착용하는 경우가 많아 그만큼 **옷깃의 디자인이 다양하다.** 세일러복의 스카프 옷깃은 네이비컬러의 원단과 매치한 트리콜로르* 배색이 특징이다. 네모난 옷깃은 데콜테*가 예쁘게 보이며 퍼프 슬리브의 소매와 잘 어울린다. 여름 옷이라도 목 부분에 프릴을 달면 단정한 느낌을 연출할 수 있다.

※ 블루, 화이트, 레드를 이용한 배색
※ 목, 어깨, 가슴을 드러낸 네크라인 스타일

② 상의(소매)

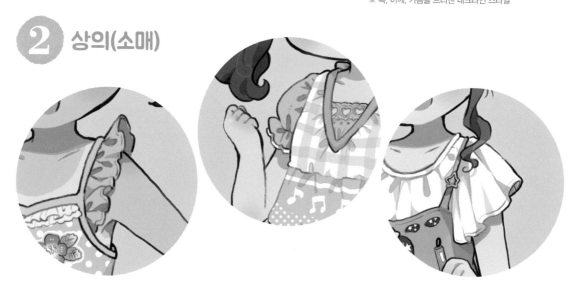

Point

여름옷은 반팔과 민소매 등 소매 길이에 차이가 있으며 상황에 따라 선택이 바뀐다. 물놀이를 할 때는 탱크톱 같은 민소매 옷을 선택하고 눈에 띄는 프릴을 곁들이면 활기찬 모습을 연출할 수 있다. 퍼프 슬리브나 플레어 소매는 팔 주변의 움직임을 편하게 만들며 하늘하늘 흔들려 여자아이다운 느낌을 자아낸다.

3 스커트

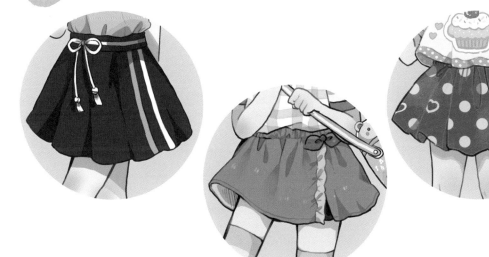

Point ⋯⋯⋯

스커트는 더운 여름을 나기에 제격이다. 스웨트 소재로 제작하면 내구성은 물론 신축성과 흡수성도 우수하다. 나일론 소재는 무엇보다 가벼운 것이 특징이며 밑에 레깅스 등을 신으면 안심할 수 있다. 리넨 소재는 흡습성이 있고 피부에 밀착되지 않아 여름에 입으면 쾌적하다. **여름 느낌이 나는 원단을 선택해야 사실감을 표현할 수 있다.**

4

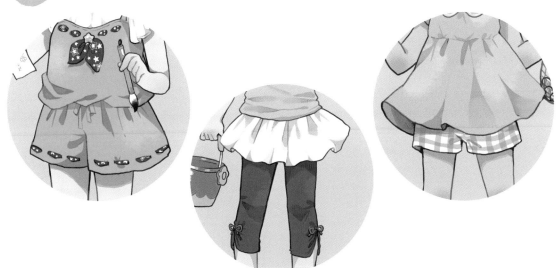

Point ⋯⋯⋯

여름의 적은 습도다. 데님처럼 피부에 잘 달라붙는 소재를 피하고 통기성이 좋아 보이는 디자인을 선택하자. 튜닉이나 미니스커트 등 **길이가 짧은 옷에는 쇼트 팬츠나 레깅스를 입으면 편리하다.** 레깅스는 너무 밀착되지 않고 부드러운 면 소재를 선택하는 것이 무난하다.

⑤ 신발

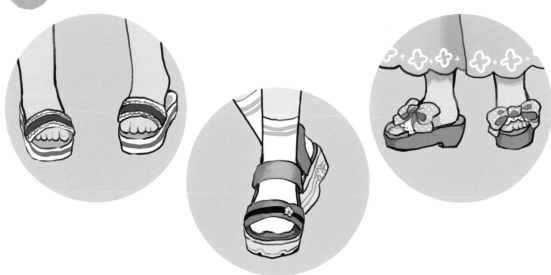

Point ··

여름에 신을 기회가 많은 샌들은 양말 차림에도, 맨발에도 잘 어울리는 만능 아이템이다. 또 밑창을 두껍게 그리면 스타일을 한층 살릴 수 있다. 장시간을 걸어야 할 때는 벨트를 발뒤꿈치에 고정하는 타입의 샌들이 적합하며, 가까운 거리라면 쉽게 신을 수 있는 슬라이드 타입이 어울린다.

⑥ 계절의 소품

Point ··

여름에는 축제나 수영장 방문 등 이벤트가 많으므로 **행사에 맞는 소품을 더하면 현장감을 연출할 수 있다.** 예를 들면 수분 보충을 위해 들고 다니는 물통이나 긴 바지를 입었을 때는 보이지 않았던 무릎의 반창고 등이 있다. 여름 느낌이 나는 다양한 소품을 적용해 보자.

운동회 코디

가을은 햇살이 따스하고 상쾌해서 기분 좋은 계절이다. 운동회에서는 경기나 응원에 참가하므로
활동성을 고려해 옷을 그리는 것이 중요하다. 기억에 남을 수 있도록 멋스럽게 꾸미는 일도 잊지 말자.

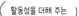

활동성을 더해 주는

파워풀 스포티 스타일

진한 레드컬러의 리본 머리띠는
여자아이다운 분위기를 자아냄.
리본이 흔들릴 때마다 달리기의
역동감이 느껴짐

소맷단 끝이 넉넉한 반팔을 입으면
달리기를 할 때 팔을 편하게 움직일
수 있음. 라인을 넣어 컬러에 반전
효과를 주면 더욱 세련미가 느껴짐

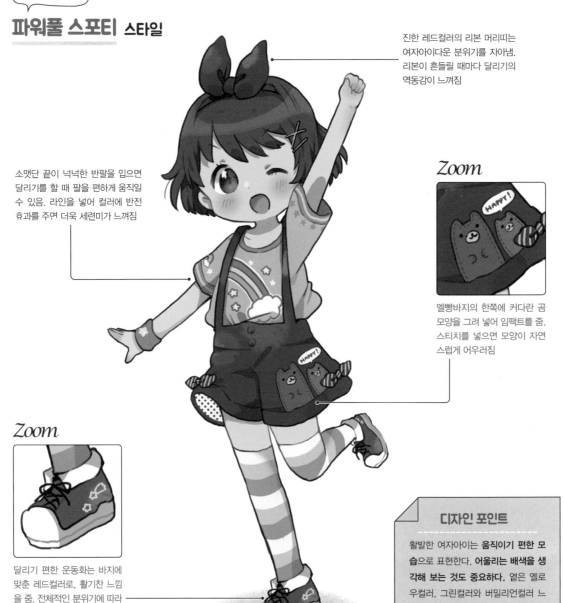

Zoom

멜빵바지의 한쪽에 커다란 곰
모양을 그려 넣어 임팩트를 줌.
스티치를 넣으면 모양이 자연
스럽게 어우러짐

Zoom

달리기 편한 운동화는 바지에
맞춘 레드컬러로, 활기찬 느낌
을 줌. 전체적인 분위기에 따라
리본이나 벨크로 타입 중 선택
할 것

디자인 포인트

활발한 여자아이는 **움직이기 편한 모
습으로 표현한다. 어울리는 배색을 생
각해 보는 것도 중요하다.** 옅은 옐로
우컬러, 그린컬러와 버밀리언컬러 느
낌이 나는 레드컬러를 조합하면 컬러
풀하게 톡톡 터지는 인상을 더할 수
있다.

운동회 모습을 사진에 담는

쿨한 카메라 소녀 스타일

Zoom

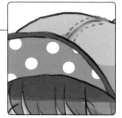

자켓은 바스락거리는 질감의 가벼운 나일론 소재로 제작. 소매를 꽉 조이면 팔 부분에 풍성한 볼륨감을 줄 수 있음

연한 퍼플컬러의 볼캡. 모자챙 안감에 물방울무늬로 포인트를 넣어 쿨하면서도 여자아이다운 느낌을 표현함. 물방울을 크게 그리면 분위기를 살릴 수 있음

Zoom

스니커즈가 아닌 굽이 있는 로퍼를 신으면 키가 커 보이며, 쿨한 느낌을 낼 수 있음

상의가 풍성하므로 하의는 디테일한 플리츠 스커트로 매치하면 전체가 알맞게 조여지는 느낌을 줄 수 있음. 컬러는 볼캡과 동일하게 퍼플컬러로 맞춤

상황별 코디법

Key, 운동회 아침

당일 아침에는 의욕이 넘친다. 머리를 잘 정돈하자. 집에서 운동복을 입은 채로 가기도 한다.

Key, 점심시간

도시락을 먹는 시간. 형형색색의 도시락통을 손에 들면 심플한 코디여도 컬러가 풍부해진다.

Key, 릴레이

끈이 달린 운동화는 릴레이 도중 끈이 풀릴 수 있으니 벨크로 타입의 운동화를 신는다.

Key, 줄다리기

무게중심이 뒤로 가는 자세를 취하게 되므로 체중을 지탱할 수 있는 미끄럼 방지 신발이 적합하다.

핼러윈 코디

이제 핼러윈은 국내에서도 큰 이벤트로 자리 잡았다.

순수한 어린아이들은 '즐거운 일'에 금세 적응하기 마련이다. 아이들이 즐길 수 있는 아이템을 활용해 코디하자.

오렌지 + 그린의 화사한 컬러로

호박 소녀 스타일

Zoom

어릿광대를 연상케 하는 긴 옷깃에 스티치와 그린컬러의 프릴을 넣어 가을 컬러를 표현함. 옐로우컬러의 방울을 달아 세련되게 연출함

과자를 담기 위한 유령 모양의 바구니. 머리부터 꼬리까지 동그란 선으로 그리면 귀여움이 배가 됨. 유령의 표정으로 포인트를 만들어 볼 것

호박 모양의 풍성한 베레모만 써도 귀엽지만, 좌우 컬러가 다른 리본을 사용해 머리를 양갈래로 묶으면 더 신나는 기분을 드러낼 수 있음

Zoom

호박 바지의 밑단이 조여지는 부분에 블랙컬러의 리본을 달면 이벤트 느낌을 살릴 수 있음. 리본 소재는 새틴처럼 부들부들한 질감으로 선택할 것

디자인 포인트

핼러윈 같은 이벤트에서는 최대한 화려하게 코디하면서도 너무 산만해지지 않도록 배색이나 장식을 조절해야 한다. **같은 계열의 컬러나 포인트컬러의 선정, 장식의 질감 등을 선명하게 떠올리면** 구체적으로 표현할 수 있다.

무채색으로 귀엽게 표현하는 방법

모노톤 유령 스타일

Zoom

양쪽 머리를 볼륨감 있게 땋아
헤어스타일의 강약을 표현함.
여기에 큼지막한 블랙컬러의 리
본을 달아 대비를 강하게 넣음

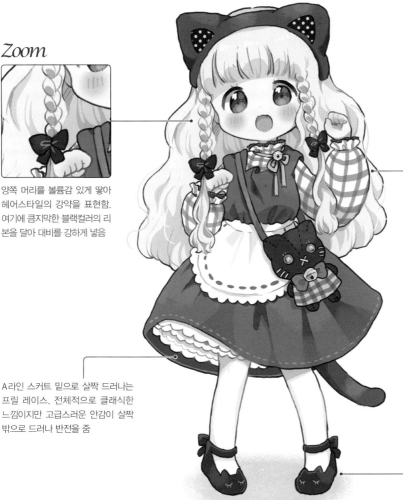

블라우스는 화이트컬러보다
연한 그레이컬러의 체크무늬
로 그리면 컨트리한 느낌을
살릴 수 있음. 소매와 옷깃을
조이면 볼륨감이 생김

A라인 스커트 밑으로 살짝 드러나는
프릴 레이스. 전체적으로 클래식한
느낌이지만 고급스러운 안감이 살짝
밖으로 드러나 반전을 줌

Zoom

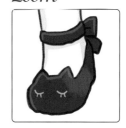

고양이 모티프의 벨트 슈즈는
마치 고양이의 꼬리가 발목에
감긴 것처럼 디자인함. 화이트
컬러의 타이츠와 아주 잘 어
울림

모티프 레퍼토리

핼러윈 코디 ver.

핼러윈의 대명사인
호박. 눈과 입을 도
려낸 부분으로 표정
을 바꿔 보자.

유령은 원래 무서운
인상이지만 얼굴을
변형해 그리면 코믹한
느낌을 낼 수 있다.

블랙컬러의 고양이는
어디에나 잘 어우러
지므로 옷이나 액세
서리의 모티프로 사
용하면 제격이다.

마녀. 퍼플컬러
의 커다란 모자를 쓰
면 한층 눈길을 끌
수 있다.

핼러윈에는 꼭 등장
하는 마녀. 퍼플컬러

과자의 디자인이나
컬러도 핼러윈 분위
기에 맞춰 귀엽게 나
타내 보자.

마녀의 부츠는 쭈글
쭈글한 원단이며, 발
끝이 위로 향하는 모
양이다.

학교 가는 길 코디

집에서 학교까지 가는 길. 특별한 변화가 없는 일상적인 장면이지만 코디에 의미를 부여하면 즐거워진다.
여럿이 함께 등교하는 상황이라면 통일된 물건이나 도중에 들를 만한 장소를 마련해 이미지를 풍성하게 만들자.

귀여움과 멋짐을 겸비한

장난꾸러기 우등생 스타일

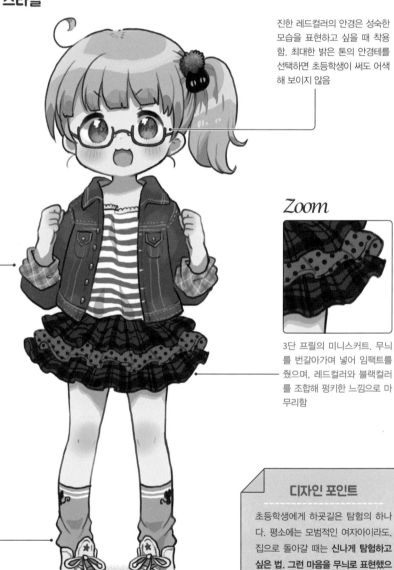

진한 레드컬러의 안경은 성숙한 모습을 표현하고 싶을 때 착용함. 최대한 밝은 톤의 안경테를 선택하면 초등학생이 써도 어색해 보이지 않음

배색이나 무늬가 너무 화려할 때는 재킷을 걸쳐 차분하게 만들 것. 소매는 걷어 올리기 편하도록 소맷단을 넓게 그려 디자인함

Zoom

3단 프릴의 미니스커트. 무늬를 번갈아가며 넣어 임팩트를 줬으며, 레드컬러와 블랙컬러를 조합해 펑키한 느낌으로 마무리함

Zoom

발목 부분에 주름이 들어간 옅은 블루컬러의 루즈 삭스. 양말목에 화이트컬러의 라인을 그려 넣어 세련된 느낌을 더함

디자인 포인트

초등학생에게 하굣길은 탐험의 하나다. 평소에는 모범적인 여자아이라도, 집으로 돌아갈 때는 **신나게 탐험하고 싶은 법**. 그런 마음을 무늬로 표현했으며, 3단 프릴의 미니스커트 차림으로 뛰어다니는 활기찬 모습을 떠올리며 그렸다.

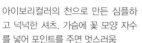

심플하기에 표현할 수 있는 개성

포근한 소녀 스타일

Zoom

아이보리컬러의 천으로 만든 심플하고 넉넉한 셔츠. 가슴에 꽃 모양 자수를 넣어 포인트를 주면 멋스러움

비니 밖으로 빼내어 묶은 양갈래 머리. 머리끈을 앵두 모티프로 그리면 존재감을 더욱 어필할 수 있음

Zoom

걷기 편한 스니커즈에 도톰한 그린컬러의 양말을 매치함. 접힌 부분에 주름을 깊게 그려 넣어 원단의 두께를 표현

성숙한 분위기의 A라인 셔츠. 원단이 풍성하게 퍼져 엉덩이 부분을 가려 주며, 쌀쌀한 날씨에도 잘 어울리는 아이템

상황별 **코디법**

 Key, 강변에 들르기

통학로 도중에 있는 강변. 꽃을 따서 손에 쥐면 천진난만한 느낌을 자아낼 수 있다.

 Key, 불량식품 가게에 들르기

인사를 하러 들른 김에 껌이나 알사탕, 젤리를 고르며 잠시 쉬어 간다.

 Key, 아침 등굣길

초등학생은 여럿이 함께 등교하는 지역도 있기 때문에 여러 명을 설정하는 것도 가능하다.

 Key, 저녁 하굣길

해가 지고 나서 어두운 시간에 귀가할 때도 있으므로 책가방 끈에 방범용 벨을 달아 둔다.

미술관 가는 날 코디

다양한 이벤트 중에서도 미술관에 가는 장면은 분위기나 느낌이 조금 다르다.
예술은 잘 모르지만 그림은 싫어하지 않는, 성숙한 모습을 표현해 보자.

친구들이 아닌 가족과 보내는 하루

사랑스러운 그린 스타일

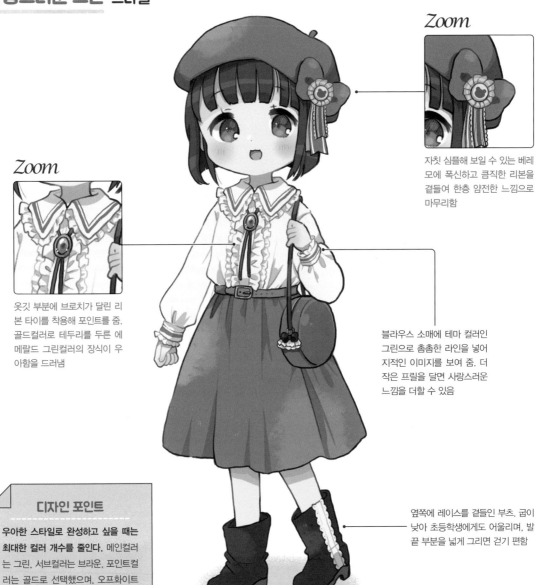

Zoom

자칫 심플해 보일 수 있는 베레모에 폭신하고 큼직한 리본을 곁들여 한층 얌전한 느낌으로 마무리함

Zoom

옷깃 부분에 브로치가 달린 리본 타이를 착용해 포인트를 줌. 골드컬러로 테두리를 두른 에메랄드 그린컬러의 장식이 우아함을 드러냄

블라우스 소매에 테마 컬러인 그린으로 촘촘한 라인을 넣어 지적인 이미지를 보여 줌. 더 작은 프릴을 달면 사랑스러운 느낌을 더할 수 있음

디자인 포인트

우아한 스타일로 완성하고 싶을 때는 최대한 컬러 개수를 줄인다. 메인컬러는 그린, 서브컬러는 브라운, 포인트컬러는 골드로 선택했으며, 오프화이트 컬러의 블라우스와 프릴로 산뜻한 느낌을 연출했다.

옆쪽에 레이스를 곁들인 부츠. 굽이 낮아 초등학생에게도 어울리며, 발끝 부분을 넓게 그리면 걷기 편함

레드와 브라운 조합으로 시크하게

추상화 소녀 스타일

Zoom

몸에 딱 맞는 형태의 카디건. 따뜻한 컬러로 그리면 부드러운 느낌으로 바뀜. 코바늘로 뜬 느낌을 강조하면 사실감이 느껴짐

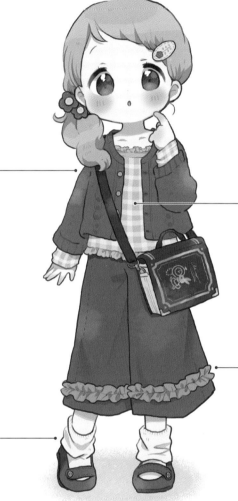

연한 체크무늬 이너는 수채화풍의 그림처럼 부드러운 느낌. 목 부분과 옷자락에 프릴 장식을 달면 여성스러운 분위기가 드러남

Zoom

와이드 팬츠를 다크브라운컬러로 채색해 성숙한 이미지를 표현. 프릴을 달면 앳된 여자아이 느낌을 연출할 수 있음

라이트베이지 계열의 양말과 벨트 슈즈는 무척 잘 어울림. 광택이 있는 질감으로 마무리하면 여성스러움을 표현할 수 있음

모티프 레퍼토리 미술관 가는 날 코디 ver.

시크해 보일 수 있는 레드컬러의 베레모에 화이트컬러의 프릴로 앳된 느낌을 더한다.

연한 톤의 브라운컬러는 복고풍 느낌을 내고 싶을 때 효과적이다.

미술관 관람 후 창작의욕이 솟아나 스케치를 하러 공원에 갈 때는 꼭 필요한 소지품만 가져간다.

가죽 원단에 스티치를 넣으면 팬시한 느낌을 준다.

차분한 그린컬러의 가방은 입구에 금속이 붙어 있어 개성있어 보인다.

고양이 귀가 달린 손목시계. 동물 디자인을 넣어 코디에 자연스럽게 포인트를 줬다.

과자 파티 코디

'제일 좋아하는 과자 = 달콤 = 행복'의 느낌을 코디에 살며시 녹여 보자.
부드러운 마카롱처럼 포근한 컬러를 디자인으로 살릴 수 있는 찬스다.

여유 있는 느낌의 일자 라인 코디

화이트 소녀 스타일

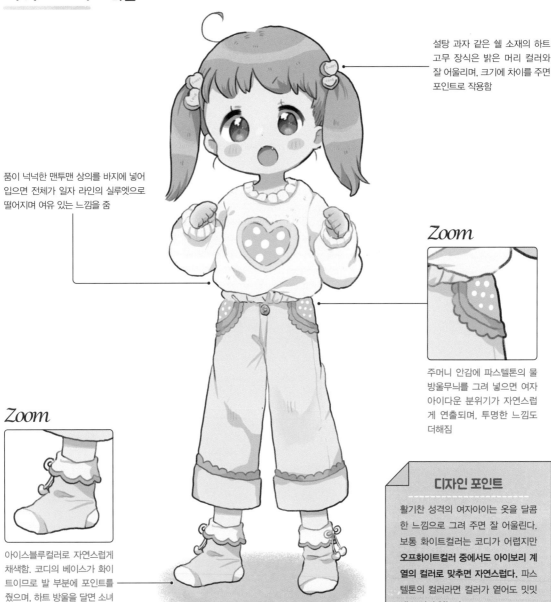

설탕 과자 같은 쉘 소재의 하트 고무 장식은 밝은 머리 컬러와 잘 어울리며, 크기에 차이를 주면 포인트로 작용함

품이 넉넉한 맨투맨 상의를 바지에 넣어 입으면 전체가 일자 라인의 실루엣으로 떨어지며 여유 있는 느낌을 줌

Zoom

주머니 안감에 파스텔톤의 물방울무늬를 그려 넣으면 여자아이다운 분위기가 자연스럽게 연출되며, 투명한 느낌도 더해짐

Zoom

아이스블루컬러로 자연스럽게 채색함. 코디의 베이스가 화이트이므로 발 부분에 포인트를 줬으며, 하트 방울을 달면 소녀 디운 느낌도 더해짐

디자인 포인트

활기찬 성격의 여자아이는 옷을 달콤한 느낌으로 그려 주면 잘 어울린다. 보통 화이트컬러는 코디가 어렵지만 **오프화이트컬러 중에서도 아이보리 계열의 컬러로 맞추면 자연스럽다.** 파스텔톤의 컬러라면 컬러가 옅어도 밋밋해 보이지 않는다.

인기 있는 디저트의 컬러를 표현한

마카롱 소녀 스타일

볼륨감 있는 보브컷 윗무문늘 머리띠로 누르면 머리카락 끝이 풍성하게 퍼지는 효과를 낼 수 있음

Zoom

풍성한 볼륨이 들어간 소매에 옐로우 컬러의 리본을 장식해 마치 나비가 앉아 있는 듯한 환상적인 느낌을 자아냄

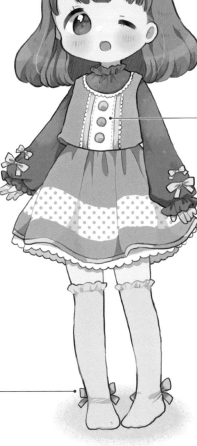

짧은 기장의 점퍼스커트는 가슴 부분에 컬러가 서로 다른 호두 단추를 달아 포인트를 줌. 마카롱 모티프의 배색과 둥근 모양으로 달콤한 스타일을 연출

Zoom

비치는 소재의 양말은 화이트 컬러에 가까운 연한 핑크컬러로 채색해 길어도 가벼운 느낌이 들게 표현했으며, 발목에 리본을 달아 포인트를 줌

상황별 코디법

Key. 여자아이 모임

여자아이들만의 파티! 반짝반짝하게 포장된 과자가 사진에도 예쁘게 잘 찍힌다.

Key. 조 친구들과 함께

조별 발표 뒤풀이 과자파티를 누구 집에서 할 건지 시끌시끌 얘기하는 초등학생의 모습을 표현해 보자.

Key. 초콜릿 과자

개별 포장이나 판초콜릿 등, 포장지로 디자인을 꾸민다. 베리에이션을 다양하게 늘려 보자.

Key. 스낵 과자

한 봉지에 많이 들어 있는 스낵 과자를 다른 그릇에 담아 파티 느낌을 연출한다.

도서관 코디

차분한 컬러와 절제된 디자인으로 '지적이고 청초'한 모습을 표현할 수 있는 상황이다.
다른 아이들에게 동경을 품게 하는 '성숙하고 얌전한 코디'로 완성하자.

학급 위원 여자아이에게 어울리는 옷

야무진 소녀 스타일

Zoom

앞머리는 공부에 방해되지 않도록 머리핀으로 고정함. 두 가지 종류의 머리핀을 사용하면 편안하고 세련된 느낌이 더해져 성숙해 보임

소매에 볼륨이 들어간 맨투맨. 블라우스의 탄탄한 소매를 밖으로 빼낸 모습. 단추를 끝끼지 잠그면 캐릭터외 야무진 성격을 드러낼 수 있음

가을의 컬러인 브라운과 핑크로 배색한 플리츠 스커트. 체크무늬의 굵기를 서로 다르게 그리면 모범생 스타일로 변신할 수 있음

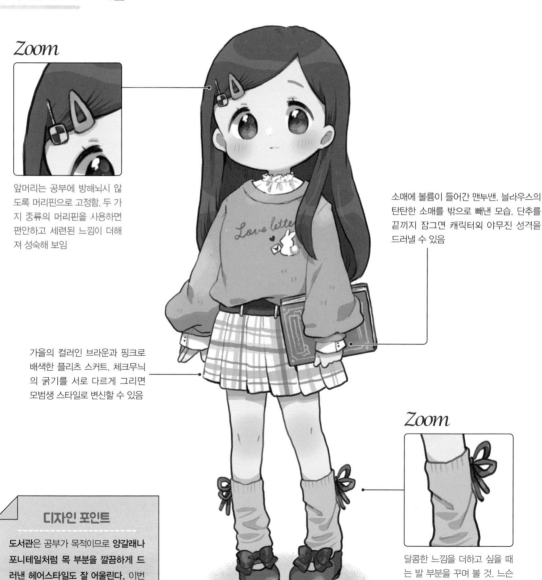

Zoom

디자인 포인트

도서관은 공부가 목적이므로 양갈래나 포니테일처럼 목 부분을 깔끔하게 드러낸 헤어스타일도 잘 어울린다. 이번에는 곧은 머리를 살려 전체적인 일자라인을 강조했다.

달콤한 느낌을 더하고 싶을 때는 발 부분을 꾸며 볼 것. 느슨한 소재의 양말에는 여성스러운 리본 슈스가 질 어울림

새침한 소녀 스타일

넉넉한 롱카디건을 어깨에서 조금 흘러내리게 그리면 편안한 느낌을 연출할 수 있음. 어깨를 좁게 그려 어리다는 것을 강조

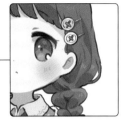

Zoom

머리는 양쪽으로 땋아 볼륨을 넣음. 앞머리를 조금 짧게 그리면 표정이 잘 보이며, 잔머리가 밖으로 나오지 않도록 깔끔하게 표현함

Zoom

겉옷이 긴 만큼, 바지의 기장은 짧게 디자인했으며, 프릴을 달아 다리 라인이 예쁘게 보이도록 코디함. 양말과의 길이도 조절할 것

아이스블루컬러의 양말을 부츠 밖으로 살짝 보이게 연출해 포인트를 줌. 그리 멀지 않은 곳으로 갈 때 걷기 편한 부츠로 디자인

도서관 코디 ver.
모티프 레퍼토리

심플한 스카이블루 컬러의 토트백. 2단 프릴을 달아 무늬나 장식이 없어도 세련된 느낌을 준다.

여자아이들이 좋아하는 것으로 채운 동물과 악기 모티프의 토트백. 블랙컬러가 전체를 잡아 준다.

세로로 긴 토트백. 큰 곰 인형 열쇠고리를 달아 팬시한 느낌으로 나타냈다.

참고서가 아닌 교과서라면 수업 내용을 예습하거나 복습하는 장면에 어울린다.

여자아이에게 동생이 있는 설정에서는 그림책을 빌리는 장면도 자연스럽다.

인형 모양의 필통이 있으면 기분이 좋아져 도서관에서 공부도 잘 된다.

달맞이 코디

당고, 토끼, 옐로우컬러, 밤하늘 등 '달맞이'하면 떠오르는 상황에 발상을 넓혀서
가을 느낌이 나는 코디와 합쳐 보자. 쿨한 느낌에 귀여움을 살짝 추가해도 좋다.

실루엣까지 확실하게 표현

복슬복슬 흰토끼 스타일

복슬복슬한 토끼 귀 모양의 후드
티셔츠는 최대한 귀엽게 그릴 것.
솜을 가득 넣으면 모양이 망가지지
않아 강충강충 뛰는 사랑스러운
모습을 연출할 수 있음

스웨트 원피스의 넓은 소매에는
볼륨을 넣어주는 것이 중요함.
손가락 끝이 살짝 나올 정도의
크기로 만들어야 아이다운 느낌
을 드러낼 수 있음

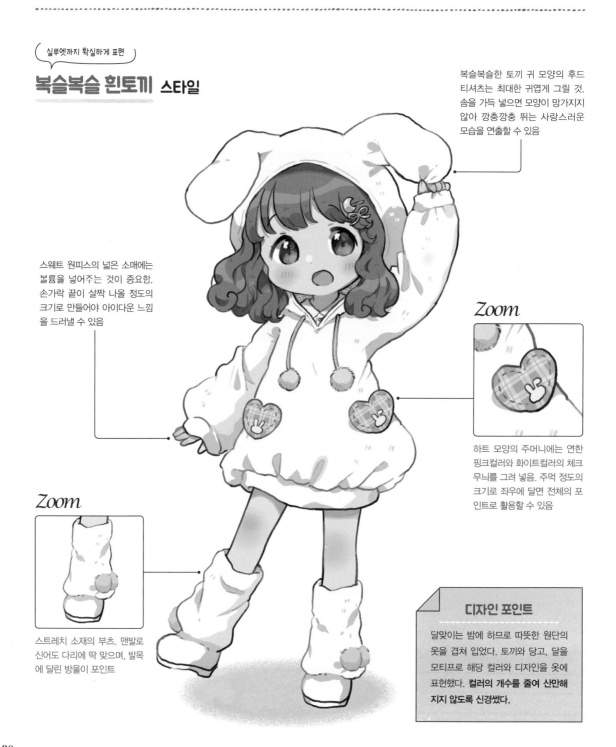

Zoom

하트 모양의 주머니에는 연한
핑크컬러와 화이트컬러의 체크
무늬를 그려 넣음. 주먹 정도의
크기로 좌우에 달면 전체의 포
인트로 활용할 수 있음

Zoom

스트레치 소재의 부츠. 맨발로
신어도 다리에 딱 맞으며, 발목
에 달린 방울이 포인트

디자인 포인트

달맞이는 밤에 하므로 따뜻한 원단의
옷을 겹쳐 입었다. 토끼와 당고, 달을
모티프로 해당 컬러와 디자인을 옷에
표현했다. 컬러의 개수를 줄여 산만해
지지 않도록 신경썼다.

차가운 메인컬러에 무늬나 형태를 더한

달님 소녀 스타일

Zoom

달맞이 콘셉트에 맞춰 별과 백옥 모티프의 머리끈을 활용함. 장식이 크기 때문에 가느다란 양갈래 머리와 잘 어울림

손목과 발목은 프릴로 조임. 그만큼 목 주변을 넓게 그려 여유 있는 느낌을 만들면 시선이 맨투맨의 무늬쪽으로 내려가게 됨

Zoom

소맷단을 프릴로 조일 때 벨루어 소재의 가느다란 리본도 장식함. 여기에 베이스 컬러보다 조금 더 진한 컬러로 포인트를 표현

추위에 대비해 입은 레깅스. 컬러는 옅은 퍼플컬러로 채색해 한층 밝은 모습으로 연출. 얇은 니트 소재의 주름을 그려 넣으면 여자아이다운 느낌을 낼 수 있음

상황별 코디법

Key, 당고 만들기

가족이나 친구들과 달맞이 당고를 만들 때는 가루 종류를 많이 사용하므로 마스크가 필수다.

Key, 툇마루에서 달맞이

당고를 옆에 두고 즐기는 달맞이. 여자아이의 발이 맨발이면 더 편안한 느낌을 준다.

Key, 학교에서 달맞이 행사

떡방아로 찧어 만든 달맞이 당고를 한입 가득 베어 무는 장면은 팔이 편한 옷으로 코디하면 좋다.

Key, 달 관찰하기

천체 망원경은 부피가 크기 때문에 아이의 몸길이와 비율을 맞춰 그리자.

동물원 가는 날 코디

'동물 캐릭터'는 아동복과 잘 어울리며 패션에 적용하기 편한 장식이다.
'귀여운 데포르메'와 '너무 튀지 않는 자연스러움'을 코디에 같이 녹여내자.

동물을 과감하게 포인트로

파워풀한 동물 소녀 스타일

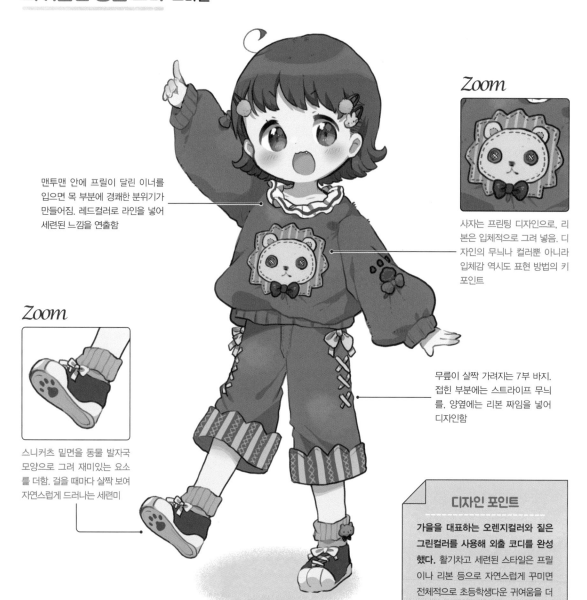

Zoom

맨투맨 안에 프릴이 달린 이너를 입으면 목 부분에 경쾌한 분위기가 만들어짐. 레드컬러로 라인을 넣어 세련된 느낌을 연출함

샤자는 프린팅 디자인으로, 리본은 입체적으로 그려 넣음. 디자인의 무늬나 컬러뿐 아니라 입체감 역시도 표현 방법의 키 포인트

Zoom

무릎이 살짝 가려지는 7부 바지. 접힌 부분에는 스트라이프 무늬를, 양옆에는 리본 짜임을 넣어 디자인함

스니커츠 밑면을 동물 발자국 모양으로 그려 재미있는 요소를 더함. 걸을 때마다 살짝 보여 자연스럽게 드러나는 세련미

디자인 포인트

가을을 대표하는 오렌지컬러와 짙은 그린컬러를 사용해 외출 코디를 완성했다. 활기차고 세련된 스타일은 프릴이나 리본 등으로 자연스럽게 꾸미면 전체적으로 초등학생다운 귀여움을 더할 수 있다.

여러 동물을 조합해 '좋아함'을 강조한

동물은 내 친구 소녀 스타일

동물 모티프를 그대로 디자인에 적용하는 것도 좋은 방법. 살짝 눌러 쓴 판다 모자로 땋은 머리에 귀여움을 더함

Zoom

머리를 땋아 높은 위치에서 묶어 주면 일반적인 방법으로 묶었을 때보다 바람에 잘 흔들리는 편. 큼직한 장식이 달린 머리끈을 사용하는 것이 적합함

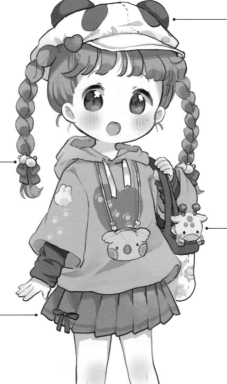

Zoom

열쇠고리와 스트랩 외에도 인형을 가방에 숨겨 놓으면 어리광스러운 성격을 나타낼 수 있음. 이때 동물의 손을 가방 밖으로 빼는 것이 포인트

전체적으로 달콤한 느낌의 코디라면, 아래쪽에 포인트를 줄 것. 짙은 블루컬러에 레드컬러의 라인이 들어간 플리츠 스커트로 캐주얼하게 표현함

모티프 레퍼토리
동물원 가는 날 코디 ver.

점심도 귀엽게 만들자. 동물 무늬이기 때문에 사진에도 귀엽게 찍힌다.

바로 마실 수 있는 빨대 타입의 물통. 귀를 붙여 동물 느낌을 더했다.

너무 튀어 보이지 않도록, 눈은 그리지 않고 코와 수염만 그려 넣었다.

복슬복슬한 소재의 배낭. 윗부분에 귀를 달아 토끼 같은 느낌을 살렸다.

과감한 디자인의 곰 인형 배낭. 언뜻 봐도 귀여움이 느껴지도록 그렸다.

열고 닫는 부분이 코끼리 얼굴로 되어 있으며, 코의 길이를 돋보이게 했다.

83

단풍놀이 코디

단풍놀이는 가을의 자연을 만끽할 수 있는 대표적인 이벤트다.

단풍나무나 은행나무 등, 가을의 컬러를 패션에 입힐 수 있다. 포인트컬러를 조합해 강약을 표현하자.

클래식함 속에 귀여움을 더한

복고풍 단풍 소녀 스타일

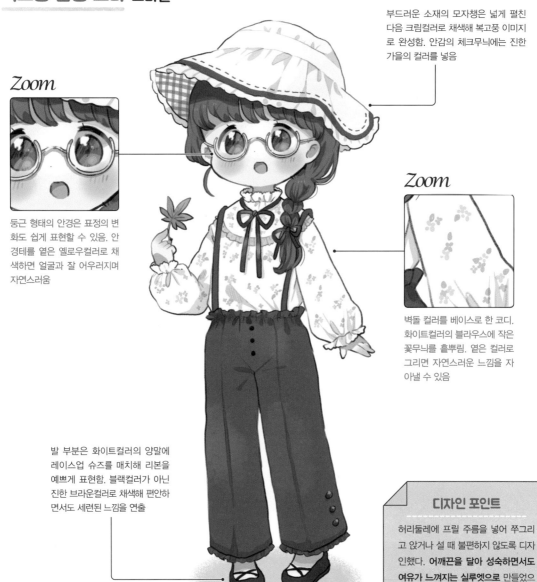

부드러운 소재의 모자챙은 넓게 펼친 다음 크림컬러로 채색해 복고풍 이미지로 완성함. 안감의 체크무늬에는 진한 가을의 컬러를 넣음

Zoom

둥근 형태의 안경은 표정의 변화도 쉽게 표현할 수 있음. 안경테를 옅은 옐로우컬러로 채색하면 얼굴과 잘 어우러지며 자연스러움

Zoom

벽돌 컬러를 베이스로 한 코디. 화이트컬러의 블라우스에 작은 꽃무늬를 흩뿌림. 옅은 컬러로 그리면 자연스러운 느낌을 자아낼 수 있음

발 부분은 화이트컬러의 양말에 레이스업 슈즈를 매치해 리본을 예쁘게 표현함. 블랙컬러가 아닌 진한 브라운컬러로 채색해 편안하면서도 세련된 느낌을 연출

디자인 포인트

허리둘레에 프릴 주름을 넣어 쭈그리고 앉거나 설 때 불편하지 않도록 디자인했다. **어깨끈을 달아 성숙하면서도 여유가 느껴지는 실루엣으로** 만들었으며, 단풍놀이 콘셉트를 고려해 분위기가 잘 어우러지도록 그렸다.

물드는 은행나무 소녀 스타일

Zoom

좌우로 펼쳐진 은행나무의 형태를 이미지화한 리본. 머리는 높은 포니테일로 스타일링함. 리본이 전면에 드러나 있으므로 보는 사람의 시선은 위쪽을 향함

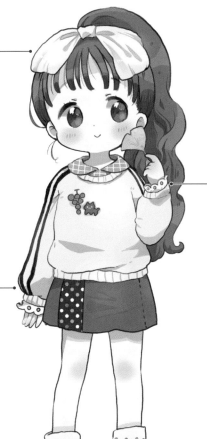

소맷단 바깥으로 구멍이 뚫린 프릴을 살짝 빼주면 소녀스러운 분위기를 더할 수 있으며, 자연스럽게 손 주변이 화사해짐

Zoom

쇼트 부츠는 쿨하면서 사랑스러운 코디를 자연스럽게 마무리하는 역할. 스웨이드 소재의 원단을 사용하면 부드러운 분위기를 연출할 수 있음

파스텔톤 옐로우컬러의 맨투맨. 너무 옅은 느낌이 들지 않도록 양쪽 소매에 블랙컬러의 라인을 넣어 스포티한 뷰위기로 디자인함

상황별 코디법

Key, 왕벚나무

그린, 옐로우, 오렌지의 그라데이션이 특징이다. 컬러를 풍성하게 사용하는 코디에 어울린다.

Key, 단풍나무

불타는 듯한 새빨간 잎이 특징인 단풍나무. 잎을 모아 코디의 자연스러운 포인트컬러로 삼아 보자.

Key, 은행나무

노란 은행나무는 단풍나무와 같은 레드컬러와 아주 잘 어울린다. 단풍 컬러로 코디를 마무리해 보자.

Key, 산책

단풍철 산책에서는 발밑이 포인트다. 초등학생답게 낙엽 밟는 모습을 즐길 수 있다.

코스모스 모티프 코디

코스모스의 꽃말인 '소녀의 순정'에서 상상의 나래를 펼쳐 보는 것도 즐거운 일이다.
코스모스는 컬러와 종류가 다양해서 배색의 자유도가 높은 모티프다.

퍼플컬러 안에 다양한 표정을

코스모스 소녀의 마음 스타일

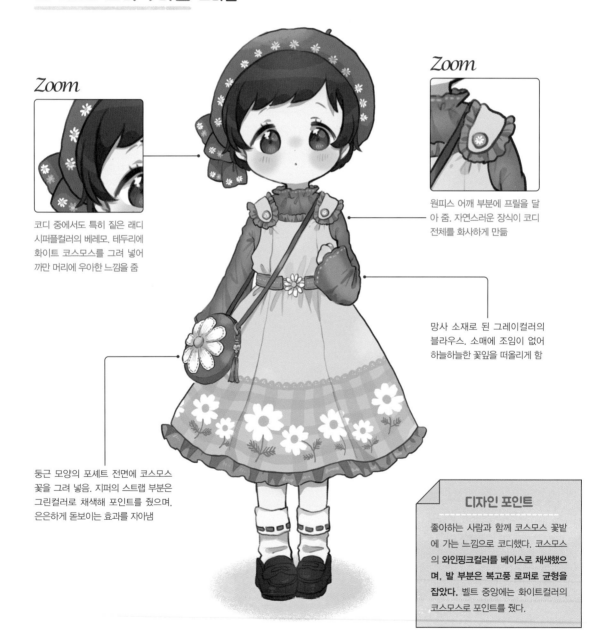

Zoom

코디 중에서도 특히 짙은 래디
시퍼플컬러의 베레모. 테두리에
화이트 코스모스를 그려 넣어
까만 머리에 우아한 느낌을 줌

Zoom

원피스 어깨 부분에 프릴을 달
아 줌. 자연스러운 장식이 코디
전체를 화사하게 만듦

망사 소재로 된 그레이컬러의
블라우스. 소매에 조임이 없어
하늘하늘한 꽃잎을 떠올리게 함

둥근 모양의 포셰트 전면에 코스모스
꽃을 그려 넣음. 지퍼의 스트랩 부분은
그린컬러로 채색해 포인트를 줬으며,
은은하게 돋보이는 효과를 자아냄

디자인 포인트

좋아하는 사람과 함께 코스모스 꽃밭
에 가는 느낌으로 코디했다. 코스모스
의 **와인핑크컬러를 베이스로 채색했으
며, 발 부분은 복고풍 로퍼로 균형을
잡았다.** 벨트 중앙에는 화이트컬러의
코스모스로 포인트를 줬다.

나풀나풀 촬영회 스타일

Zoom

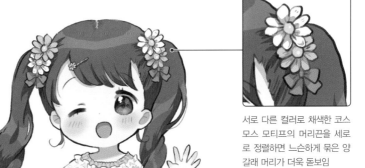

서로 다른 컬러로 채색한 코스모스 모티프의 머리끈을 세로로 정렬하면 느슨하게 묶은 양갈래 머리가 더욱 돋보임

소매에 볼륨이 있는 화이트컬러 블라우스는 핑크컬러 스커트와 잘 어울림. 목둘레에는 꽃 자수를 넣어 소녀다운 느낌을 자연스럽게 연출함

Zoom

핑크컬러가 가미된 오프화이트 컬러의 통굽 슈즈는 스타일리시한 느낌을 자아냄. 리본이 달린 양말은 진한 컬러로 선택하면 다리가 밝아 보임

허리 윗부분을 리본으로 꽉 조이면 다리가 길어 보이는 효과가 생김. 리본의 안감은 코디에 어울리도록 체크무늬를 넣음

모티프 레퍼토리

코스모스 모티프 코디 ver.

꽃모양 밑에 프릴 원단을 깔면 고급스러운 느낌이 더해진다.

코스모스 컬러를 다르게 채색한 머리끈. 비즈와 리본으로 포인트를 줬다.

베이지컬러의 양말에 코스모스 무늬를 넣어 고급스러운 스타일로 연출했다.

짙은 코스모스를 표현한 핑크컬러는 농도가 더 높은 리본과 잘 어울린다.

옷에 크기가 서로 다른 코스모스 무늬를 그려 넣으면 균형이 맞아 떨어진다.

포인트를 넣고 싶을 때는 줄기와 잎의 그린컬러까지 넣으면 돋보인다.

만리향 모티프 코디

학교에서의 아련한 첫사랑은 누구에게나 분명 찾아오기 마련이다.
가을에 은은하게 풍겨오는 만리향의 꽃말은 '첫사랑', 누구나 한 번쯤 품게 되는 감정을 옷으로 표현해 보자.

살짝 추위가 느껴지는 늦가을의 옷

부드러운 니트 소녀 스타일

무게감 있는 양갈래 머리를 가는 리본으로 묶으면 밸런스가 자연스러워짐. 앞머리는 표정이 잘 보일 수 있도록 땋아서 스타일링함

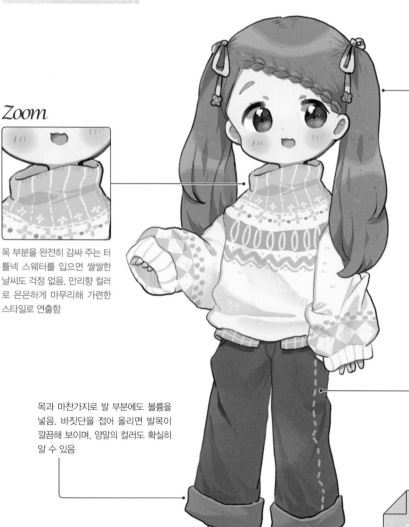

Zoom

목 부분을 완전히 감싸 주는 터틀넥 스웨터를 입으면 쌀쌀한 날씨도 걱정 없음. 만리향 컬러로 은은하게 마무리해 가련한 스타일로 연출함

Zoom

연한 블루컬러의 데님 바지. 가장자리에 만리향 컬러로 스티치를 넣으면 세로 라인의 실루엣을 강조할 수 있음

목과 마찬가지로 발 부분에도 볼륨을 넣음. 바짓단을 접어 올리면 발목이 깔끔해 보이며, 양말의 컬러도 확실히 알 수 있음

디자인 포인트

여유 있는 실루엣이 콘셉트이기 때문에 머리를 올려 묶어 목 주변이 깔끔해 보이게 연출했다. 니트 밑단에 셔츠가 조금 보이도록 하면 데님의 컬러와도 어우러져 깔끔한 대비를 이룬다.

꽃을 가득 흩뿌려 메르헨풍으로

만리향의 요정 소녀 스타일

Zoom

만리향 컬러의 양갈래 머리에 싱그러운 그린컬러 리본으로 장식을 곁들임. 하늘하늘 흔들리며 향기를 풍기는 모습을 표현함

튜닉 원피스의 어깨 부분에 폭이 넓은 프릴을 달면 만리향의 꽃잎이 흩날리는 것처럼 화사한 분위기를 낼 수 있음

Zoom

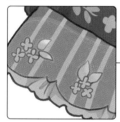

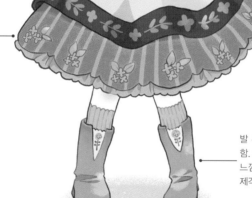

만리향은 꽃잎이 작기 때문에 스커트 옷자락에 그려 넣으면 산뜻한 느낌을 주며, 가을 컬러의 스트라이프 바탕에 잘 어울림

발 부분은 내추럴한 느낌으로 표현함. 자수를 곁들이면 부츠도 경쾌한 느낌으로 바뀌며, 가벼운 움직임에 제격

상황별 코디법

Key, 만리향 찾기

멀리서도 강한 향기를 발하는 만리향. 뛰어다니며 만리향을 찾는 장면을 연출해 보자.

Key, 포푸리 만들기

주머니에 꽃을 모아 포푸리 만들기. 친구들과 같은 모양으로 만들면 귀여운 분위기를 낼 수 있다.

Key, 꽃 모으기

땅에 떨어진 꽃을 모으는 모습은 어린아이다움과 소녀다운 느낌을 돋보이게 한다.

Key, 향기 입히기

느슨하게 웨이브를 넣은 긴 머리는 만리향의 향기를 표현하기 쉽다. 향기를 그림으로 묘사해 보자.

Column

가을옷의 포인트

따가운 여름 햇살이 들어간 가을은 지내기 좋은 계절이다. 날씨는 봄과 비슷하지만 겨울을 맞이하기 위한 준비도 해야 한다는 점을 기억하자.

1 상의(옷깃)

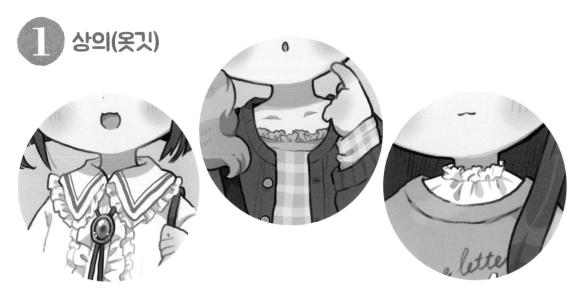

Point

블라우스 한 장만 입을 때는 옷깃에 디자인을 넣거나 장식을 늘리면 고급스럽다. **또 가을은 봄과 마찬가지로 옷을 많이 겹쳐 입게 되므로, 배색을 통해 계절감을 살릴 수 있다.** 레드와 핑크처럼 같은 계열의 컬러로 채색하거나, 한 가지 컬러에 화이트 블라우스로 포인트를 주는 등 무한한 조합이 가능하다. 가을의 컬러를 의식하며 그려 보자.

2 상의(소매)

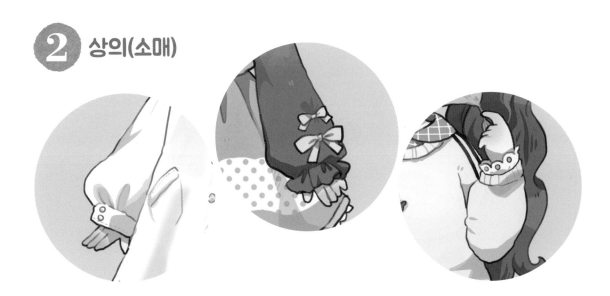

Point

볼륨이 있는 소매는 어디에든 매치하기 편하지만, 차별화가 어렵다. 자칫 비슷한 코디가 될 수 있으므로 **소맷단의 단추 개수나 소매 끝의 장식, 겹쳐 입은 옷으로 살짝 프릴을 보이게 하는 등의 방법으로 차이를 주자.** 이 밖에도 상의의 앞면과 소매를 다른 소재로 조합하면 외형적인 느낌을 크게 바꿀 수 있다.

③ 스커트

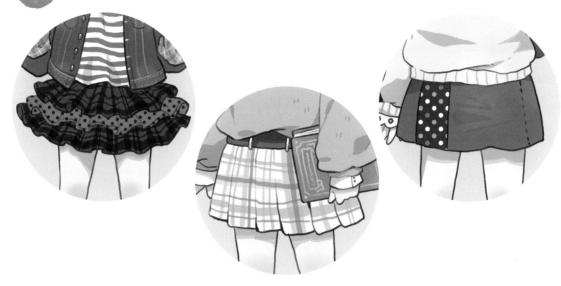

Point

프릴, 주름, 사다리꼴, 플레어 등 모양이 다양한 치마에 **계절감을 나타내는 데 필요한 것은 배색이다.** 언뜻 봄의 옷차림과 유사하지만, 가을은 퍼플이나 그린처럼 차가운 컬러가 어울리는 계절이다. 심플한 치마라도 컬러의 조합으로 차이를 만들고 무늬도 넣어 다양함을 시도해 보자.

④ 바지

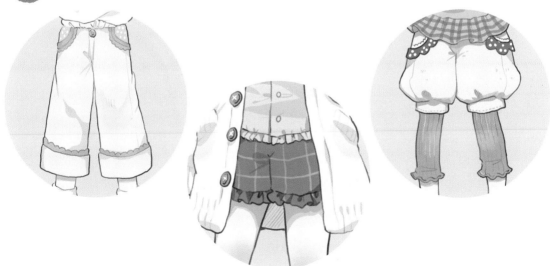

Point

가을에 입는 바지는 봄이나 여름용보다 원단이 두껍다. **코듀로이나 벨루어**※**처럼 무거운 원단도 자연스럽게 코디할 수 있는 계절이다.** 하지만 겨울만큼 춥지는 않기 때문에 양말의 소재나 길이로 알맞게 조절할 필요가 있다. 무거운 원단을 사용한 바지도 프릴이나 연한 컬러를 사용하면 자연스러운 느낌으로 마무리할 수 있다.

※ 벨벳풍의 원단으로, 벨벳보다 두껍고 보풀이 긴 것이 특징

⑤ 신발

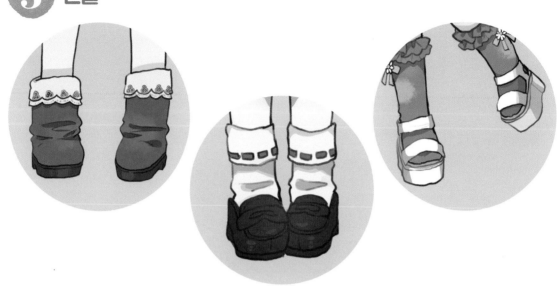

Point ······················

컬러풀한 코디가 돋보이는 가을 코디의 신발은 컬러를 적절하게 사용하는 것이 중요하다. 부츠나 로퍼는 브라운 계열로, 통 굽 샌들은 화이트컬러로 채색하는 등, 어우러지는 컬러를 고르면 전체적으로 잘 다듬어진다. 발 부분에 컬러를 더하고 싶을 때는 코디와 같은 계열의 컬러나 보색을 선택하는 것이 효과적이다.

⑥ 계절의 소품

Point ······················

가을은 단풍이 드는 계절이므로 낙엽과 같은 자연을 모티프로 삼기 편하다. 작은 꽃무늬나 가을철 과일과 조합하면 계절감 을 한층 더 살릴 수 있다. 또 가을은 책을 손에 들어 지적인 모습을 연출하기에 안성맞춤인 계절이다. 책 표지를 앤티크하게 그리면 가을 특유의 분위기를 살릴 수 있다.

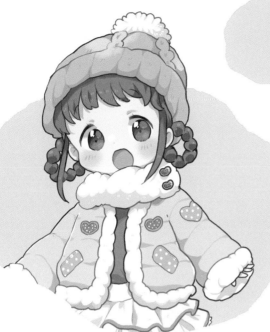

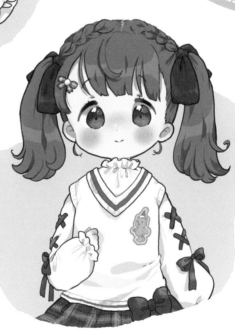

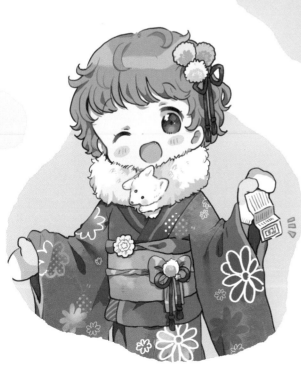

눈놀이 코디

겨울 하면 단연 눈이다. 새하얀 설정 속에서도 돋보이는 컬러와 따뜻한 코디를 생각해 보자.
겨울이라는 계절에만 사용할 수 있는 원단으로 전체 실루엣까지 귀엽게 마무리하는 것이 포인트다.

하얀 눈 속에서 역시나 빛나는 컬러!

핑크 눈 소녀 스타일

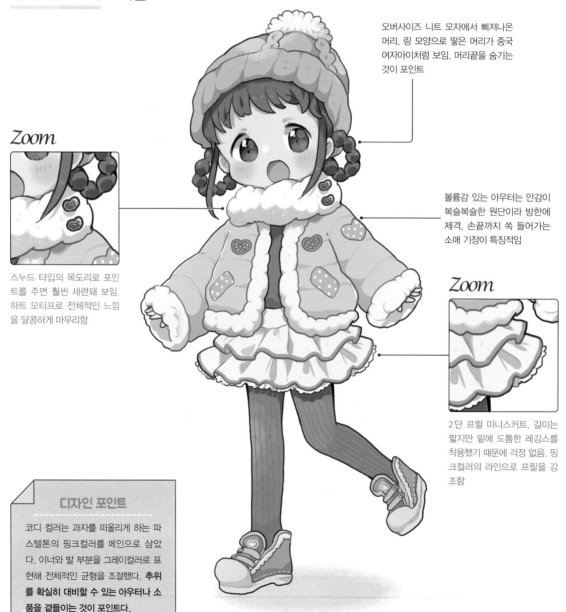

오버사이즈 니트 모자에서 삐져나온 머리. 링 모양으로 땋은 머리가 중국 여자아이처럼 보임. 머리끝을 숨기는 것이 포인트

볼륨감 있는 아우터는 안감이 복슬복슬한 원단이라 방한에 제격. 손끝까지 쏙 들어가는 소매 기장이 특징적임

Zoom

스누드 타입의 목도리로 포인트를 주면 훨씬 세련돼 보임. 하트 모티프로 전체적인 느낌을 달콤하게 마무리함

Zoom

2단 프릴 미니스커트. 길이는 짧지만 밑에 도톰한 레깅스를 착용했기 때문에 걱정 없음. 핑크컬러의 라인으로 프릴을 강조함

디자인 포인트

코디 컬러는 과자를 떠올리게 하는 파스텔톤의 핑크컬러를 메인으로 삼았다. 이너와 발 부분을 그레이컬러로 표현해 전체적인 균형을 조절했다. **추위를 확실히 대비할 수 있는 아우터나 소품을 곁들이는 것이 포인트다.**

겨울 추위에 차가운 컬러를 조합

스카이블루컬러의 눈 소녀 스타일

Zoom

블루컬러의 귀마개로 완벽하게 추위 대비! 복슬복슬한 원단을 달아 돋보이게 하고, 머리는 귀 주변이 잘 보이도록 높게 묶음

Zoom

체크무늬 목도리의 술 장식 근처에 토끼 마스코트를 달아 단조롭지 않으면서 개성 있는 코디로 마무리

허벅지까지 내려오는 니트 원피스는 엉덩이를 가려 주며, 신나게 뛰어놀기에도 적합. 눈을 동그랗게 뭉칠 때 쭈그려 앉아도 춥지 않아 보임

블루컬러의 바탕과 대비되도록 하의는 보색인 옐로우컬러를 넣어 균형을 맞춤. 산뜻한 톤을 선택해야 너무 어린 느낌이 들지 않음

모티프 레퍼토리

눈놀이 코디 ver.

베이지컬러로 내추럴하게 그렸으며, 동물 얼굴을 포인트로 넣어 귀여운 분위기를 연출했다.

귀가 달린 니트 모자에 방울을 달아 소녀스러움을 표현했다.

곰이 목에 안기는 형태의 목도리. 장식을 절제해 곰을 돋보이게 했다.

블랙컬러의 도트 무늬는 핑크컬러와 찰떡궁합. 하트와 리본으로 차별점을 만들었다.

끈이 달려 있어 한쪽을 잃어버릴 걱정 없이 안심하고 놀 수 있다.

파스텔톤의 그린컬러와 연한 옐로우컬러 조합이 산뜻하게 느껴지는 목도리다.

시험공부 코디

시험공부를 할 때는 친구들끼리 공책을 빌려주거나 공부 모임을 하는 등의 다양한 상황이 발생한다.
공부 모임도 도서관에서 하는지 집에서 하는지에 따라 코디 분위기가 달라진다.

화이트 카디건으로 따뜻하게

만점 소녀 스타일

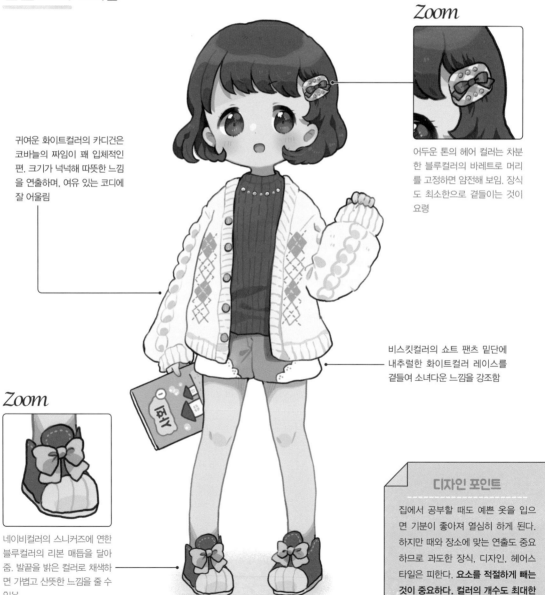

Zoom

귀여운 화이트컬러의 카디건은
코바늘의 짜임이 꽤 입체적인
편. 크기가 넉넉해 따뜻한 느낌
을 연출하며, 여유 있는 코디에
잘 어울림

어두운 톤의 헤어 컬러는 차분
한 블루컬러의 바레트로 머리
를 고정하면 얌전해 보임. 장식
도 최소한으로 곁들이는 것이
요령

비스킷컬러의 쇼트 팬츠 밑단에
내추럴한 화이트컬러 레이스를
곁들여 소녀다운 느낌을 강조함

Zoom

네이비컬러의 스니커즈에 연한
블루컬러의 리본 매듭을 달아
줌. 발끝을 밝은 컬러로 채색하
면 가볍고 산뜻한 느낌을 줄 수
있음

디자인 포인트

집에서 공부할 때도 예쁜 옷을 입으
면 기분이 좋아져 열심히 하게 된다.
하지만 때와 장소에 맞는 연출도 중요
하므로 과도한 장식, 디자인, 헤어스
타일은 피한다. **요소를 적절하게 빼는
것이 중요하다.** 컬러의 개수도 최대한
줄여 보자.

복슬복슬 소재로 겨울 느낌을 연출

당황해 허둥대는 소녀 스타일

풍신한 아우터는 방울이 흔들려 말괄량이 같은 모습을 돋보이게 함. 소매에 볼륨을 주면 몸집이 작아 보임

화이트컬러의 카스케트는 퍼 소재와 잘 어울리며, 모자챙 부분에 핑크 컬러와 그레이컬러의 체크무늬를 그려 넣으면 스커트와 통일된 느낌을 낼 수 있음

Zoom

핑크컬러와 그레이컬러를 조합한 바둑판무늬는 아이돌 의상처럼 사랑스러운 느낌을 주며, 달콤한 코디를 연출할 때 잘 어울림

Zoom

광택이 있는 에나멜 슈즈에 힐을 붙여서 여성스러운 느낌을 자아냄. 양말에 리본을 달아 뒷모습까지 귀엽게 연출함

상황별 코디법

Key, 혼자서 묵묵히 시험공부

밤 늦게까지 공부를 할 때는 감기에 걸리지 않도록 따뜻한 스웨트 원단으로 만든 옷을 입는다.

Key, 친구들과 모여 시험공부

낮에 친구들과 다 같이 모여 공부하는 장면에는 과자나 주스를 주변에 두면 분위기가 살아난다.

Key, 노트 빌리러 가기

친구에게 갑자기 공책을 빌리러 가는 일도 잦으므로 가볍게 걸칠 수 있는 롱카디건이 편리하다.

Key, 잠시 쉬는시간

머리를 잠시 쉬게 하고 싶을 땐 따뜻한 코코아나 개별 포장된 초콜릿을 손에 들면 긴장이 풀린다.

방과후 코디

이제 곧 중학생이 될 초등학교 고학년으로 설정했다. 교복을 입기 전, 학교에서 한껏 멋을 내고 싶은 마음이다.
중학교에 대한 동경을 담은 조금 성숙한 느낌으로 코디했다.

파스텔톤으로 은은한 분위기를 연출한

센티멘털 소녀 스타일

Zoom

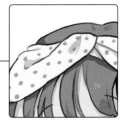

볼륨감 있는 긴 머리의 모발 끝
은 뻗치게, 윗부분은 꼬임이 들
어간 터번을 씌워 세련된 느낌
으로 스타일링함.무늬가 없으
면 너무 성숙해 보이므로 물방
울무늬를 넣어 어린아이다운
분위기를 살림

파스텔톤의 맨투맨. 스티치
가 들어간 둥근 옷깃을 밖으
로 빼면 복고풍의 신비로운
스타일로 바뀜

부드러운 민트그린컬러의 맨투맨.
곰 모양의 프린팅이 팬시한 느낌을
줌. 프린팅 톤을 통일하면 더욱
분위기가 살아남

Zoom

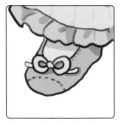

플레어 팬츠 밑단의 핑크컬러
구두는 어른이 되고 싶지 않은
여자아이의 마음을 나타냄. 구
두코에 리본을 달아 사랑스러
운 느낌을 은근히 드러냄

디자인 포인트

공원의 정글짐 근처에서 방과후, 수다
를 떠는 여자아이의 모습을 이미지화
했다. 조금만 있으면 졸업식이라는 생
각에 아쉬움과, 새로운 중학교 생활에
대한 걱정이 교차한다. 그런 마음을 컬
러 등의 요소로 코디에 녹여냈다.

귀여움 안에 성숙함을 더한

반짝반짝 신나는 스타일

딜길 때마다 묶은 머리가 쌀방 팔랑 흔들림. 액세서리를 여러 개 곁들였으며, 어느 각도에서 봐도 귀여움

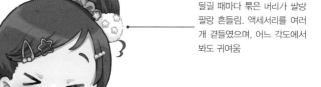

Zoom

겨울에도 귀여움을 발산하는 오프숄더는 복슬복슬한 섀기 소재가 제격. 가슴 부분에 별 모티프를 곁들이면 세련미를 더할 수 있음

허리에 두른 후드 티에 가려진 데님 스커트는 트인 부분이 짜임으로 되어 있어서 성숙한 느낌을 줌. 가장자리에 라인을 달면 더욱 그럴듯해짐

Zoom

스포티한 스니커즈로 활기찬 분위기를 만들었으며 컬러는 치마에 맞춤. 너무 밋밋해 보이지 않도록 양말에 무늬를 넣어 톡톡 튀는 느낌을 표현함

방과후 코디 ver.

모티프 레퍼토리

레드컬러의 심플한 란도셀. 마스코트를 달아 개성을 표현했다.

스카이블루컬러의 란도셀. 큐빅과 리본 장식, 하트 디자인이 돋보인다.

모티프를 균등하게 배치해 화이트컬러 바탕에서도 눈에 잘 띈다.

다이 커팅※ 아플리케를 과감하게 붙인 손가방. 체크무늬도 포인트가 된다.

차분한 컬러로 채색한 가방의 좌우 솔기※에 프릴을 달아 여자아이다운 분위기를 냈다.

리본으로 조이는 타입의 신발주머니. 꽃 모양의 아플리케를 넣어 포인트를 줬다.

※ 원하는 모양으로 스탬프 처리해 프레스로 제단하는 커팅 방식의 하나
※ 천의 끝과 끝을 봉합했을 때 접한 부분에 생기는 선

99

연말 파티 코디

"한 해의 마지막에는 다 같이 모이자!"는 말 한마디로 시작된 연말 파티.
추운 겨울날, 따뜻한 실내복으로 여자아이 저마다의 개성이 넘치는 코디를 연출해 보자.

조합의 형태와 컬러를 고려한

마이 페이스 아가씨 스타일

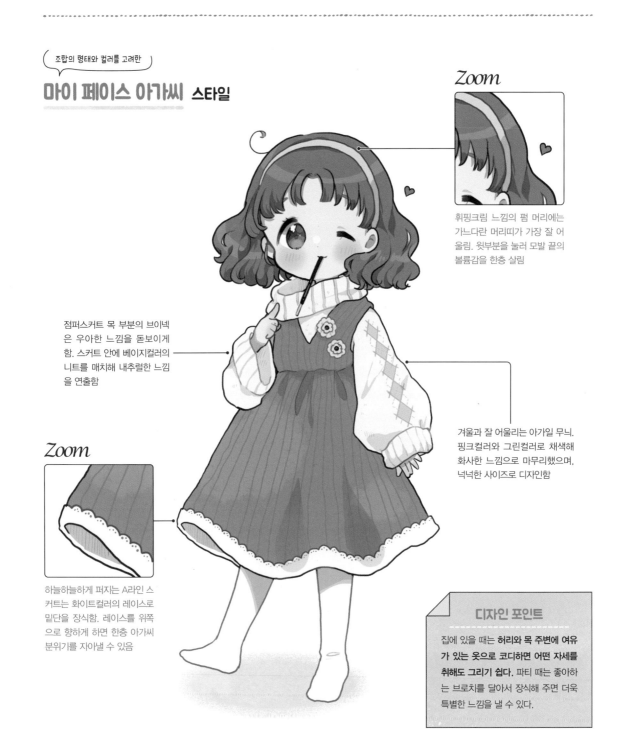

Zoom

휘핑크림 느낌의 펌 머리에는 가느다란 머리띠가 가장 잘 어울림. 윗부분을 눌러 모발 끝의 볼륨감을 한층 살림

점퍼스커트 목 부분의 브이넥은 우아한 느낌을 돋보이게 함. 스커트 안에 베이지컬러의 니트를 매치해 내추럴한 느낌을 연출함

겨울과 잘 어울리는 아가일 무늬. 핑크컬러와 그린컬러로 채색해 화사한 느낌으로 마무리했으며, 넉넉한 사이즈로 디자인함

Zoom

하늘하늘하게 퍼지는 A라인 스커트는 화이트컬러의 레이스로 밑단을 장식함. 레이스를 위쪽으로 향하게 하면 한층 아가씨 분위기를 자아낼 수 있음

디자인 포인트

집에 있을 때는 **허리와 목 주변에 여유가 있는 옷으로 코디하면 어떤 자세를 취해도 그리기 쉽다.** 파티 때는 좋아하는 브로치를 달아서 장식해 주면 더욱 특별한 느낌을 낼 수 있다.

Zoom

모노톤으로도 존재감 어필

초대받은 소녀 스타일

Zoom

그레이컬러로 채색한 니트 바깥쪽으로 블라우스의 큼지막한 옷깃을 드러냄. 프릴을 달아 존재감을 돋보이게 했으며, 화이트컬러로 얼굴이 밝아 보이게 연출함

땋은 머리에는 연한 핑크컬러의 하트를, 양말목 부분에는 같은 컬러의 리본을 달아 여자아이다운 분위기를 연출. 또한, 깅엄체크가 들어간 리본을 달아 포인트를 줌

쇼트 팬츠이 주머니는 머리 리본 장식과 무늬를 맞춰 깅엄체크를 그려 넣음. 여기에 프릴을 장식해 모노톤으로도 귀여움을 살림

상의와 하의가 모노톤이므로 발 부분은 화이트컬러로 채색함. 핑크컬러의 리본으로 포인트를 만들어 소녀스러운 스타일을 연출

상황별 **코디법**

Key, 가족과 지내기

연말의 여유로운 시간. 편안한 룸웨어를 입고 가족과 올해의 추억을 나누며 이야기한다.

Key, 친구와 지내기

한껏 멋을 부리고 셀카 찍기! 트럼프 카드나 과자를 들고 떠들썩한 모습을 그려 보자.

Key, 오세치 만들기

가족과 함께 설날에 먹을 오세치* 요리를 준비한다. 마음에 드는 앞치마를 골라 보자.

Key, 과자 만들기

핫플레이트로 과자나 다코야키를 구울 때는 즐겁고 경쾌한 느낌이 든다.

※ 길한 음식을 찬합에 담아 가족들과 나눠 먹는 일본의 설 명절 음식

Part 4

Winter

하쓰모데 코디

서로 속마음까지 잘 아는 친구나 가족과 함께 가는 하쓰모데※.

연초의 나들이옷은 평소와 달리 아주 특별하게 코디한다. 기모노 입는 순서와 역할을 제대로 이해하고 그려 보자.

※ 새해 첫날 사원이나 신사에 가서 새해의 평안과 건강을 기원하며 참배하는 것

하쓰모데에는 레드컬러의 기모노를

복을 부르는 비비드 소녀 스타일

Zoom

Zoom

목이 춥지 않게 털목도리를 착용. 여우 얼굴 모티프의 귀여운 디자인이 분위기를 밝게 만들어 줌

세 가지 컬러의 방울에 리본을 곁들인 일본풍 헤어 액세서리는 경사스러운 날의 코디에 안성맞춤. 흔들리는 리본으로 성숙한 느낌을 연출함

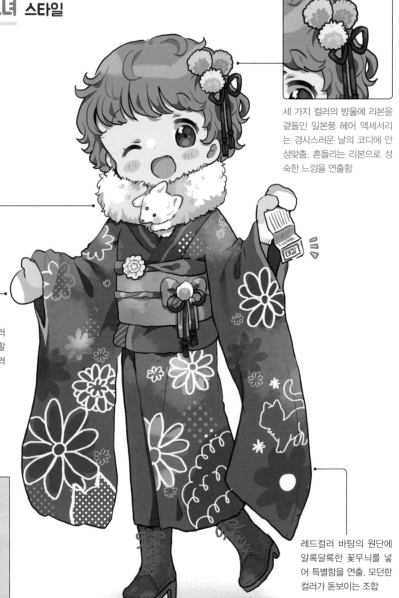

성숙한 느낌의 기모노지만 마카롱컬러의 장갑을 끼면 사랑스러움을 표현할 수 있음. 손가락 끝만 연한 옐로우컬러로 칠하면 예쁘게 어우러짐

디자인 포인트

아이가 일본 전통 옷을 입을 때는 유카타와 마찬가지로 활동성을 고려해야 한다. **길이는 짧게, 게타 대신 부츠를 신게 하는 등 걷기 쉬운 모습으로 그렸다.** 그만큼 오비의 배색이나 머리 장식의 크기로 아이다운 느낌을 연출하는 것도 중요하다.

레드컬러 바탕의 원단에 알록달록한 꽃무늬를 넣어 특별함을 연출. 모던한 컬러가 돋보이는 조합

수수한 컬러로 촉촉하게 연출한

바다 속의 일본풍 인어공주 스타일

Zoom

블랙컬러의 포니테일에는 선명한 핑크컬러의 리본이 잘 어울림. 중앙에 화이트컬러의 꽃 모티프를 장식해 달콤한 느낌을 표현함

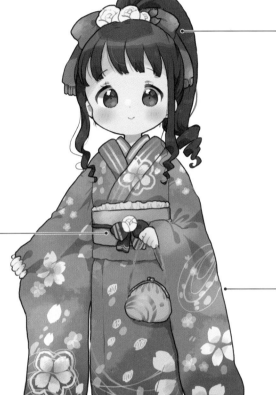

Zoom

심플한 꽃을 모티프로 한 오비의 장식. 오비를 핑크컬러로 채색했기 때문에 장식은 절제된 컬러를 선택하면 한층 돋보임

바다에 흩날리는 벚꽃잎과 물결을 표현한 환상적인 무늬가 아름다운 나들이옷. 기모노의 컬러와 원단을 위에서 아래로 점점 짙어지게 채색하면 신비로운 느낌을 연출할 수 있음

초콜릿컬러의 작은 게타로 소녀스러움을 표현. 끈을 오렌지컬러로 채색해 발 부분이 화려해 보임

모티프 레퍼토리

하쓰모데 코디 ver.

꽃 장식은 기모노에 매치하기 좋은 만능 아이템. 머리, 오비, 가슴에 장식하면 화려해 보인다.

큼직한 꽃을 중앙에 달아 리본으로 만든 귀여운 장식이다.

컬러와 크기가 돋보이는 리본을 머리에 장식해 눈길을 끌어 보자.

어린이도 마실 수 있는 감주. 귀여운 디자인의 병을 손에 들고 있는 모습을 그려 보자.

긴차쿠의 컬러를 기모노의 컬러와 맞추거나 같은 계열의 컬러로 채색하면 잘 어우러진다.

추위로부터 손을 보호해 주는 장갑. 레이스를 달면 우아한 느낌을 낼 수 있다.

크리스마스 코디

이브를 포함한 크리스마스는 한 해를 마무리하는 큰 이벤트다.

크리스마스를 연상케 하는 모티프와 컬러를 효과적으로 사용해 코디에 세련된 느낌을 내보자.

순백에 정열의 레드컬러로 어필

설레는 크리스마스 스타일

머리를 땋아서 머리띠 모양으로 만들고 양쪽으로 묶어 특별한 느낌을 더함. 벨루어 리본을 장식하면 시크한 느낌을 낼 수 있음

볼륨 있는 화이트컬러 블라우스에 크림컬러의 니트를 매치해 같은 계열의 톤으로 맞춤. 브이넥 라인은 레드컬러로 채색했으며 와펜을 달아 돋보이게 완성함

Zoom

풍성한 소매에 뜨개질 느낌이 나는 진한 레드컬러의 리본을 달아 주면 심플한 블라우스도 단번에 소녀스러운 분위기로 세련되게 바뀜

Zoom

체크무늬 스커트 안감에 볼륨감이 넘치는 화이트컬러의 프릴을 달아 공주님 느낌으로 연출. 그린컬러의 라인이 포인트

디자인 포인트

크리스마스는 함께 보내는 상대에 따라 코디를 바꿔 즐길 수 있는 특별한 이벤트다. 전신에 리본을 장식해 설레는 느낌의 코디로 연출했다. **리본 컬러의 개수를 줄이면 전체적인 균형을 잡을 수 있다.**

이 날을 위한 '특별한 무늬'로 승부!

크리스마스 트리 소녀 스타일

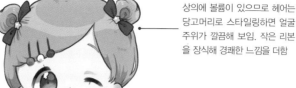

상의에 볼륨이 있으므로 헤어는 당고머리로 스타일링하면 얼굴 주위가 깔끔해 보임. 작은 리본을 장식해 경쾌한 느낌을 더함

Zoom

크리스마스 트리를 그려 넣은 니트. 화이트컬러의 방울을 트리 주변에 달아 눈이 오는 모습을 디자인함

Zoom

겨드랑이에 선물을 낀 모습. 소품으로 크리스마스를 즐기는 모습을 표현함. 상황에 따라 모양이나 크기를 다르게도 그려볼 것

타이츠에는 크리스마스 컬러의 스트라이프 무늬를 사선으로 넣음. 가로 무늬일 때보다 입체적으로 보여 생동감이 느껴짐. 컬러에 따라 무늬의 폭을 다르게 그어 주는 것도 효과적임

상황별 코디법

Key, 크리스마스 파티

크리스마스 컬러로 꾸미는 날. 산타 모자나 순록의 뿔을 사용해 즐거운 이벤트 느낌을 연출하자.

Key, 선물 교환하기

크기나 내용물에 따라 선물의 포장지도 달라지기 때문에 리본이나 소재로 차이를 줘서 표현한다.

Key, 잠들기 전

산타 할아버지에게 갖고 싶은 선물이 적힌 편지를 쓰고, 머리맡에 양말을 걸어 두고서 잠에 든다.

Key, 크리스마스 아침

머리맡에 놓여 있는 화려한 선물. 행복한 기분으로 크리스마스 아침이 시작된다.

함께 초콜릿 만들기 코디

발렌타인데이의 사랑 고백은 아이라도 두근거리는 순간임에 틀림없다.
초콜릿 만들기 코디로 두근두근 설레는 마음을 한껏 표현해 보자.

두근두근 사랑에 눈뜬 여자아이

혼자서도 척척 해내는 스타일

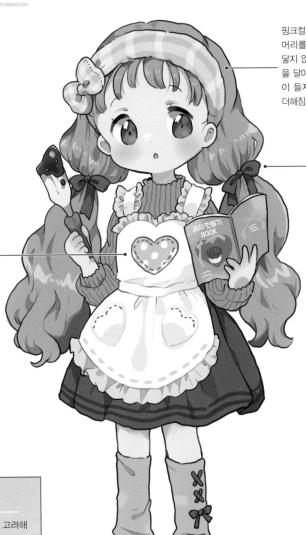

핑크컬러의 체크무늬 터번으로 머리를 고정해 앞머리가 눈에 닿지 않도록 함. 입체적인 리본을 달아 주면 너무 밋밋한 느낌이 들지 않으며, 사랑스러움이 더해짐

풍성한 머리를 아래쪽에서 양쪽으로 묶으면 더욱 사랑스럽게 느껴짐. 머리 컬러가 밝은 편이라면 진한 컬러의 리본이 어울림

Zoom

파스텔톤의 앞치마. 가슴 부분에 하트 모양의 주머니를 달아 소녀다운 분위기를 표현함. 스티치를 넣으면 여자아이다운 느낌이 더해짐

Zoom

토끼 모양의 실내화로 여자아이다운 분위기를 더함. 축 늘어진 토끼 귀가 걸을 때마다 흔들려 사랑스러운 느낌을 연출함

디자인 포인트

요리할 때의 코디는 기능성을 고려해야 한다. 팔을 걷어 올리기 쉬운 옷으로 그리거나, 머리를 묶는 것 등이 포인트다. 옷에 장식을 많이 달지 못하는 민큼, 과자를 이미지화한 배색을 사용하며 설레는 기분을 표현할 수 있다.

덜렁대지만 노력파 소녀

마카롱 쿠킹 스타일

Zoom

반다나를 착용해 머리카락이 흘러내리지 않게 했으며, 작은 당고머리로 천진난만한 모습을 연출함

파스텔톤의 물방울무늬는 마카롱을 떠올리게 함. 소매의 프릴이 어깨의 움직임을 두드러지게 하며, 팔 주변을 자주 움직이는 요리를 할 때 적합한 디자인

Zoom

레드컬러의 토끼 아플리케를 앞치마 좌우에 달면 존재감을 어필할 수 있음. 복고풍 디자인은 선명한 배색에 아주 잘 어울림

발 부분은 어두운 블루컬러의 데님과 옐로우컬러의 슬리퍼를 매치해 여유 있는 느낌으로 만들었으며, 리본을 달아 경쾌하게 연출함

모티프 레퍼토리
함께 초콜릿 만들기 코디 ver.

판초콜릿은 손에 쥐면 참지 못하고 한 입 먹게 되는 상황에 사용할 수 있는 아이템이다.

완성된 초콜릿의 선물 상자. 블루컬러의 리본으로 성숙한 느낌을 자아냈다.

음료에 녹여 먹는 타입의 진한 레드컬러 초콜릿.

높이가 있는 선물 상자. 리본 중앙에 모티프를 달아 풍성함을 표현했다.

개별 포장한 초콜릿을 많이 넣을 때는 넉넉한 봉지가 적합하다. 메시지 카드도 곁들여 보자.

케이크나 머핀은 투명한 포장지에 담으면 먹음직스럽고 예쁘게 연출할 수 있다.

발렌타인 당일 코디

초콜릿을 만들 때와는 달리, 발렌타인데이 당일에는 최대한 여성스러움을 살린 옷을 입는다.
평소와는 다른 '내성적이지만 과감한', '친화력 있고 적극적인'성격을 표현해 보자.

조금 신비롭고 불안한 표정

심쿵 짝사랑 스타일

화이트컬러의 방울이 달린 머리끈을 이용해 양갈래로 묶은 머리. 움직일 때마다 흔들리는 모습이 여자아이다운 느낌을 한층 살려 줌

아우터의 목과 밑단이 퍼 소재이기 때문에 미니스커트를 입어도 춥지 않음. 또 원단이 무겁기 때문에 바람에 뒤집힐 걱정은 하지 않아도 됨

Zoom

하트 모양의 주머니는 밑단의 소재와 같은 푹신푹신한 퍼 소재로 표현함. 사랑을 나타내는 핑크컬러로 리본을 칠하면 설레는 기분까지 더해짐

Zoom

굽이 있는 로퍼로 어른이 된 듯한 기분을 표현했으며, 레드컬러의 리본에 화이트컬러의 물방울무늬를 넣어 세련미를 더함

디자인 포인트

초콜릿을 좋아하는 상대에게 줄 때와 우정으로 친구에게 줄 때의 코디는 완전히 다르다. **앞 장에서는 핑크컬러의 농도를 높여 사랑의 설렘이나 들뜬 기분을 표현했지만**, 이번에는 발렌타인데이에 자연스럽게 어우러지는 파스텔톤의 컬러로 채색했다.

신나게 초콜릿을 나누는 타입

우정 초콜릿 해피 스타일

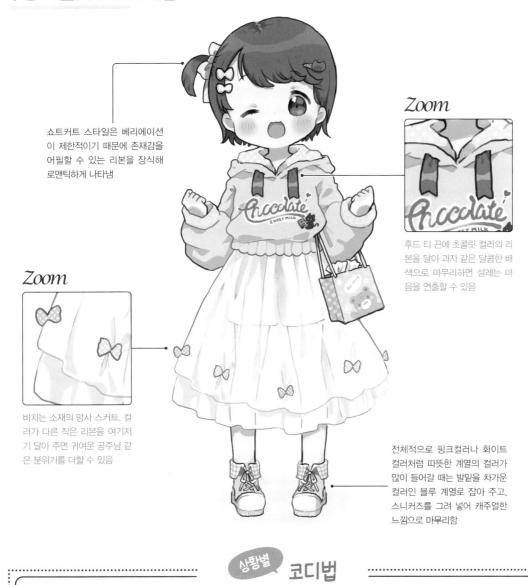

쇼트커트 스타일은 베리에이션 이 제한적이기 때문에 존재감을 어필할 수 있는 리본을 장식해 로맨틱하게 나타냄

Zoom

후드 티 끈에 초콜릿 컬러의 리본을 달아 과자 같은 달콤한 배색으로 마무리하면 설레는 마음을 연출할 수 있음

Zoom

비치는 소재의 망사 스커트. 컬러가 다른 작은 리본을 여기저기 달아 주면 귀여운 공주님 같은 분위기를 더할 수 있음

전체적으로 핑크컬러나 화이트 컬러처럼 따뜻한 계열의 컬러가 많이 들어갈 때는 발밑을 차가운 컬러인 블루 계열로 잡아 주고, 스니커즈를 그려 넣어 캐주얼한 느낌으로 마무리함

상황별 코디법

 친구와 교환하기

여러 친구들에게 나눠줄 초콜릿은 개별 포장된 것이나, 작은 사이즈로 많이 준비하면 편리하다.

 교실 구석에서 몰래

교실 구석의 커튼 안에서 좋아하는 아이에게 초콜릿을 몰래 건넨다. 쇼핑백에 담아 주면 들킬 염려가 없다.

 방과 후에 몰래

좋아하는 아이와 같은 반이라면 방과후 교내에서 건네준다. 만나기 전에 옷차림을 단정하게 하자.

 집으로 가는 길에 몰래

소꿉친구와 방향이 같다면, 집에 가는 길에 초콜릿을 전하자. 붉은 볼에서 두근거리는 마음이 드러난다.

절분 파티 코디

일본의 전통 행사인 절분을 현대의 아이가 체험하는 장면을 떠올려 보자.
도깨비와 콩을 귀엽게 연출해 '새로운 봄맞이'의 기쁨을 표현하면 코디에 꽃이 핀다.

달콤한 코디에 살짝 숨긴 맛

달콤한 번개 스타일

Zoom

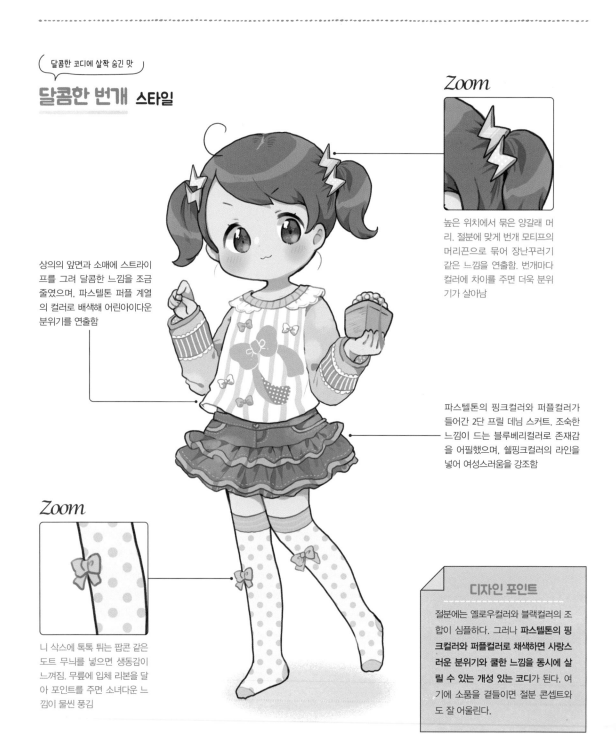

높은 위치에서 묶은 양갈래 머리. 절분에 맞게 번개 모티프의 머리끈으로 묶어 장난꾸러기 같은 느낌을 연출함. 번개마다 컬러에 차이를 주면 더욱 분위기가 살아남

상의의 앞면과 소매에 스트라이프를 그려 달콤한 느낌을 조금 줄였으며, 파스텔톤 퍼플 계열의 컬러로 배색해 어린아이다운 분위기를 연출함

파스텔톤의 핑크컬러와 퍼플컬러가 들어간 2단 프릴 데님 스커트. 조숙한 느낌이 드는 블루베리컬러로 존재감을 어필했으며, 쉘핑크컬러의 라인을 넣어 여성스러움을 강조함

Zoom

니 삭스에 톡톡 튀는 팝콘 같은 도트 무늬를 넣으면 생동감이 느껴짐. 무릎에 입체 리본을 달아 포인트를 주면 소녀다운 느낌이 물씬 풍김

디자인 포인트

절분에는 옐로우컬러와 블랙컬러의 조합이 심플하다. 그러나 **파스텔톤의 핑크컬러와 퍼플컬러로 채색**하면 사랑스러운 분위기와 쿨한 느낌을 동시에 살릴 수 있는 개성 있는 코디가 된다. 여기에 소품을 곁들이면 절분 콘셉트와도 잘 어울린다.

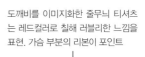

도깨비는 무섭기만 한 게 아니야

깜찍한 도깨비 소녀 스타일

전체를 도깨비 모티프로 디자인한 코디. 이너는 무난한 스카이블루 컬러로 채색했으며, 여자아이다운 분위기도 더함

도깨비를 이미지화한 줄무늬 티셔츠는 레드컬러로 칠해 러블리한 느낌을 표현. 가슴 부분의 리본이 포인트

Zoom

양말은 도깨비의 바지를 이미지화해 솜사탕처럼 쭈글쭈글한 느낌으로 디자인. 부드러운 원단의 부츠에 맞게 내추럴한 느낌으로 표현함

Zoom

옐로우컬러와 블랙컬러의 줄무늬 호박바지는 도깨비의 바지를 이미지화한 것. 기장이 무릎 위까지 오게 하면 활기찬 인상을 줄 수 있음

절분 파티 코디 ver.

모티프 레퍼토리

머리에 쓰는 레드, 블루컬러의 도깨비 가면은 웨이브를 넣은 머리에 어울린다.

콩을 넣은 되에 매화를 곁들여 포인트를 줬다.

작은 콩은 흩어질 수 있으므로 콩 대신 땅콩을 사용하는 지역도 있다.

2월부터 피어나는 매화는 벚꽃이나 복숭아꽃보다 진한 핑크컬러를 띠는 것이 특징이다.

도깨비는 언뜻 보기에 무섭지만 데포르메한 인형이라면 귀여운 느낌을 준다.

볼이 미어터지게 먹는 에호마키※. 가지각색의 재료를 그려 넣어 화려하게 연출했다.

※ 절분에 복을 빌며 먹는 일본 전통 음식

졸업식 코디

'어린 시절'에 작별을 고하는 졸업식은 초등학교의 마지막 큰 행사다.
평소처럼 밝고 귀엽지만은 않은 모습까지 드러나도록 코디해 보자.

클래식 코디의 포인트 만들기

글렌체크 소녀 스타일

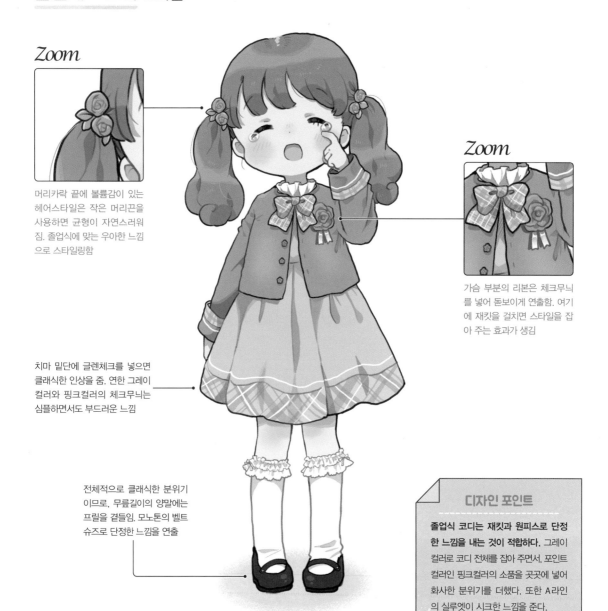

Zoom

머리카락 끝에 볼륨감이 있는
헤어스타일은 작은 머리끈을
사용하면 균형이 자연스러워
짐. 졸업식에 맞는 우아한 느낌
으로 스타일링함

Zoom

가슴 부분의 리본은 체크무늬
를 넣어 돋보이게 연출함. 여기
에 재킷을 걸치면 스타일을 잡
아 주는 효과가 생김

치마 밑단에 글렌체크를 넣으면
클래식한 인상을 줌. 연한 그레이
컬러와 핑크컬러의 체크무늬는
심플하면서도 부드러운 느낌

전체적으로 클래식한 분위기
이므로, 무릎길이의 양말에는
프릴을 곁들임. 모노톤의 벨트
슈즈로 단정한 느낌을 연출

디자인 포인트

졸업식 코디는 재킷과 원피스로 단정
한 느낌을 내는 것이 적합하다. 그레이
컬러로 코디 전체를 잡아 주면서, 포인트
컬러인 핑크컬러의 소품을 곳곳에 넣어
화사한 분위기를 더했다. 또한 A라인
의 실루엣이 시크한 느낌을 준다.

쿨한 아이에게도 세련된 포인트를

얌전한 소녀 스타일

Zoom

재킷에 화이트컬러의 레이스를 자연스럽게 달아 줌. 전체적으로 슬림한 라인이 우아한 느낌을 한층 살려 주며, 차분한 배색이 성숙한 느낌을 더함

풍성하게 퍼지는 아이보리컬러의 원피스. 재킷에 맞춰 어두운 블루컬러의 라인을 밑단에 넣어서 마지막이자 새로운 출발점이라는 느낌을 연출함

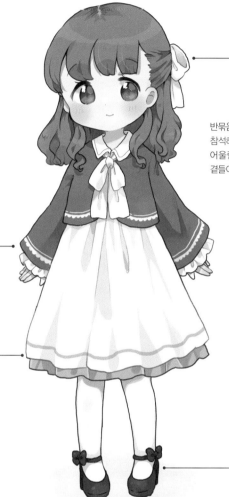

반묶음 머리는 단정한 차림으로 참석해야 하는 학교 행사에 잘 어울림. 화이트컬러의 리본을 곁들여 사랑스러움을 가미함

Zoom

리본이 달린 벨트 슈즈는 화이트컬러의 타이츠와 찰떡궁합. 나비 모양의 입체 리본이 성숙한 아가씨의 분위기를 더함

상황별 코디법

Key, 사진 촬영

초등학교의 마지막 행사. 울기도 웃기도 하면서 바쁜 와중에 찍는 사진은 추억의 한 장이 된다.

Key, 졸업식 도중

나도 모르게 눈물이 흐를 수 있으니 손수건을 주머니에 넣어 두자.

Key, 마지막 교실에서

학교를 떠나기 전의 마지막 교실. 칠판에 졸업을 기념하는 분필아트가 있으면 분위기가 물씬 난다.

Key, 돌아가는 길

친구들과 집으로 돌아가는 길. 여느 때와는 다르게 센티멘털한 분위기가 느껴지기도 한다.

아네모네 모티프 코디

'당신을 믿고 기다린다'라는 꽃말을 가진 아네모네의 어원은 '바람'을 의미하는 그리스어다.
가을에는 싹이 트고, 초봄에 꽃이 핀다. 이러한 정보와 비주얼을 잘 조합해 보자.

꽃잎, 잎, 줄기의 모양을 표현한

아네모네 체크 소녀 스타일

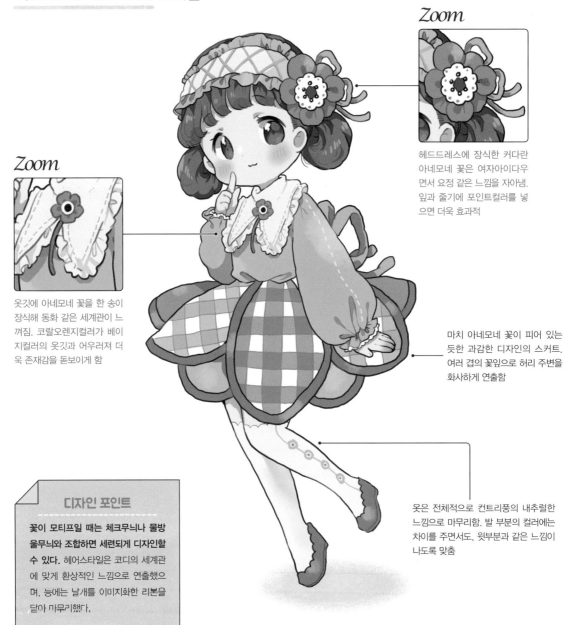

Zoom

헤드드레스에 장식한 커다란 아네모네 꽃은 여자아이다우면서 요정 같은 느낌을 자아냄. 잎과 줄기에 포인트컬러를 넣으면 더욱 효과적

Zoom

옷깃에 아네모네 꽃을 한 송이 장식해 동화 같은 세계관이 느껴짐. 코랄오렌지컬러가 베이지컬러의 옷깃과 어우러져 더욱 존재감을 돋보이게 함

마치 아네모네 꽃이 피어 있는 듯한 과감한 디자인의 스커트. 여러 겹의 꽃잎으로 허리 주변을 화사하게 연출함

옷은 전체적으로 컨트리풍의 내추럴한 느낌으로 마무리함. 발 부분의 컬러에는 차이를 주면서도, 윗부분과 같은 느낌이 나도록 맞춤

디자인 포인트

꽃이 모티프일 때는 체크무늬나 물방울무늬와 조합하면 세련되게 디자인할 수 있다. 헤어스타일은 코디의 세계관에 맞게 환상적인 느낌으로 연출했으며, 능에는 날개를 이미지화한 리본을 달아 마무리했다.

투명한 아네모네 스타일

Zoom

무게감이 느껴지는 양갈래 머리에 두께감 있는 아네모네 헤어 액세서리를 장식. 로제트 모양으로 만든 리본을 곁들이면 우아한 인상을 표현할 수 있음

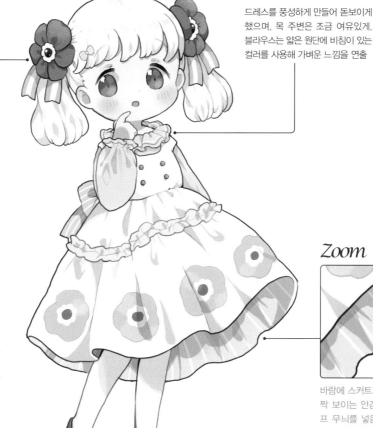

드레스를 풍성하게 만들어 돋보이게 했으며, 목 주변은 조금 여유있게. 블라우스는 얇은 원단에 비침이 있는 컬러를 사용해 가벼운 느낌을 연출

Zoom

블루컬러의 채도를 낮춰 가볍고 푹신한 느낌의 컬러로 표현해 발 부분이 환해 보임. 눈 같은 화이트컬러의 타이즈와 매치하면 잘 어울림

바람에 스커트가 나부낄 때 살짝 보이는 안감에는 스트라이프 무늬를 넣음. 산뜻한 민트 그린컬러로 채색해 무늬가 무거워 보이지 않고, 상쾌하게 느껴짐

모티프 레퍼토리

아네모네 모티프 코디 ver.

둥근 꽃잎과 중앙의 컬러가 가련한 아네모네를 과감한 장식으로 만들었다.

아네모네는 선명한 컬러이므로 소품은 차분한 배색으로 표현한다.

투명감 있는 컬러의 양말. 접힌 부분의 프릴이 우아한 느낌을 준다.

실제 아네모네라면 가슴 언저리나 모자에 한 송이만 장식해 돋보이게 하는 것도 좋은 방법이다.

데포르메한 아네모네는 옷의 무늬나 포인트로도 사용할 수 있다.

화이트 컬러의 양말에 버밀리언컬러의 아네모네 자수를 넣었다. 발끝과 발꿈치의 체크무늬도 귀여움을 더한다.

겨울옷의 포인트

겨울은 옷을 가장 많이 껴입는 계절인 만큼 코디에 볼륨이 생기기 때문에 전체적인 균형이 중요하다. 겨울 느낌이 물씬 나는 코디를 즐겨 보자.

1 상의(옷깃)

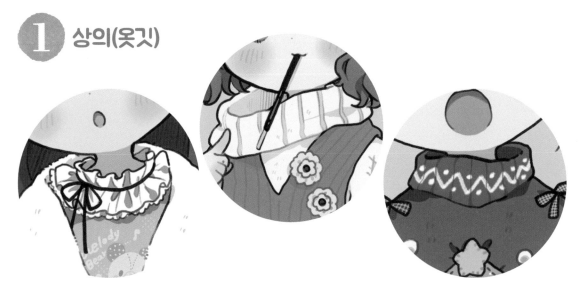

Point

겨울에는 춥지 않도록 목도리나 넥워머를 감는 경우가 많다. **실내에서 목도리를 풀었을 때도 귀여움이 느껴지도록 표현해 보자.** 예를 들어 블라우스의 목 부분에 리본을 장식하면 따뜻함과 귀여움을 모두 연출할 수 있다. 또 이벤트 특유의 무늬를 옷깃에 넣으면 경쾌한 느낌을 준다.

2 상의(소매)

Point

겨울에는 볼륨이 들어간 상의를 많이 입는다. 과감하게 드러낸 니트의 그물코나 셔기 소재의 푹신푹신한 느낌처럼 소매의 소재와 디자인에 겨울 특유의 특징이 있는 것이 많다. 예를 들어 크리스마스 선물의 포장 리본을 소매 디자인에 적용하면 크리스마스 코디로 변형할 수 있다.

③ 스커트

Point

겨울에는 맨발보다 타이츠 차림일 때가 많아서 아무래도 다리 부분의 컬러가 어두워지기 쉽다. 그럴 때는 **신발뿐만 아니라 스커트도 밝은 컬러를 선택하자.** 무채색 타이츠와 대비 효과까지 더해져 훨씬 화려해 보인다. 이외에도 망사 소재의 이중 스커트를 볼륨감 있게 그리면 여자아이다운 분위기를 낼 수 있다.

④ 바지

Point

겨울 바지는 대부분 원단이 무겁기 때문에 **밑단에 디자인을 넣거나 무늬나 프릴을 장식해 가벼운 느낌으로 바꿔** 보자. 또 긴 바지의 모양은 일자나 부츠컷 등 다양하므로 배색도 함께 고려해 결정하는 것이 포인트다. 코디의 컬러 개수가 많을 때 는 브라운, 화이트, 블랙컬러로 절제된 느낌을 만들자.

⑤ 신발

Point

겨울에는 타이츠와 두꺼운 양말을 신을 기회가 많아지므로 부츠나 스트랩 슈즈처럼 발 전체를 고정하는 신발이 걷기 편하다.

'심플한 양말과 대비되도록 신발에 큰 장식'을 달아 주면, 걸을 때마다 장식이 흔들려 어린아이다운 분위기를 자아낼 수 있다.

실내에서는 사람들의 눈길을 끌 기회가 줄어들기 때문에 최대한 귀여운 모티프를 사용한다.

⑥ 계절의 소품

Point

겨울에는 크리스마스를 비롯해 발렌타인, 하쓰모데, 절분 등, 아이가 주인공인 이벤트가 풍부하다. 각각 특징적인 컬러나

모티프가 있으니 구분해서 사용해야 한다는 점에 유의하자. 예를 들면 크리스마스와 발렌타인은 모두 선물이 모티프이기

때문에 크리스마스 컬러와 초콜릿으로 각각의 디자인늘 구분하면 된다.

세일러 하복 코디

세일러복은 옷깃이나 소매의 형태에 따라 분위기가 많이 바뀌는 교복 중 하나다.
옷깃의 깊이나 라인의 개수에 차이를 주면 전체적인 분위기가 달라진다.

모노톤에 포인트 컬러를

멜빵 세일러복 스타일

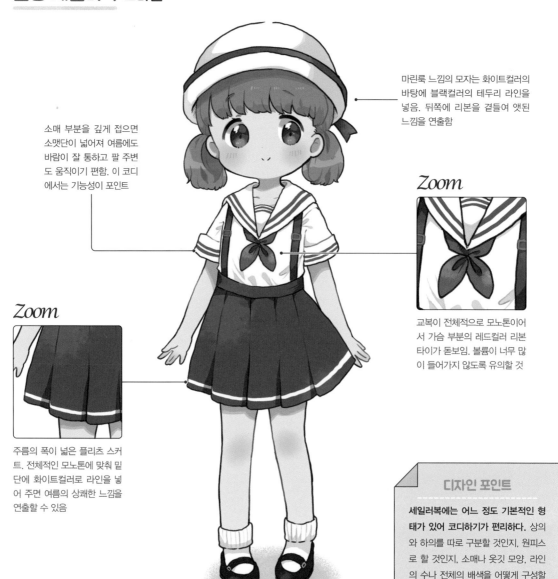

소매 부분을 깊게 접으면
소맷단이 넓어져 여름에도
바람이 잘 통하고 팔 주변
도 움직이기 편함. 이 코디
에서는 기능성이 포인트

마린룩 느낌의 모자는 화이트컬러의
바탕에 블랙컬러의 테두리 라인을
넣음. 뒤쪽에 리본을 곁들여 앳된
느낌을 연출함

Zoom

교복이 전체적으로 모노톤이어
서 가슴 부분의 레드컬러 리본
타이가 돋보임. 볼륨이 너무 많
이 들어가지 않도록 유의할 것

Zoom

주름의 폭이 넓은 플리츠 스커
트. 전체적인 모노톤에 맞춰 밑
단에 화이트컬러로 라인을 넣
어 주면 여름의 상쾌한 느낌을
연출할 수 있음

디자인 포인트

세일러복에는 어느 정도 기본적인 형
태가 있어 코디하기가 편리하다. 상의
와 하의를 따로 구분할 것인지, 원피스
로 할 것인지, 소매나 옷깃 모양, 라인
의 수나 전체의 배색을 어떻게 구성할
것인지에 따라 교복의 개성을 다르게
표현할 수 있다.

연한 컬러와 화이트로 청순함을 표현

파도 컬러 원피스 스타일

Zoom

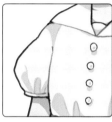

원피스를 투명한 느낌의 컬러로 채색한 다음 퍼프 소매에 볼륨을 추가함. 소맷단에 조금 여유를 주면 팔을 움직이기 쉬움

Zoom

화이트컬러와 스카이블루컬러의 투톤 코디이므로 리본은 화이트컬러로 선택함. 얇은 리본은 어떤 헤어 컬러나 스타일에도 무난하게 잘 어울림

허리를 화이트컬러의 벨트로 꽉 조임. 버클도 화이트컬러이므로 어느 정도 굵기가 있는 벨트라도 무거운 느낌이 들지 않음

스커트 기장이 무릎 위까지 오기 때문에 니 삭스를 그려 넣음. 원피스와 동일한 스카이블루컬러의 라인을 곁들이면 학교 지정 양말이라는 이미지를 줄 수 있음

모티프 레퍼토리

세일러 하복 코디 ver.

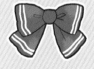

레드컬러의 리본에 화이트컬러 라인을 두 줄 넣으면 산뜻한 느낌이 든다.

네이비블루컬러를 입힌 세로로 긴 타이의 실루엣이 단정한 느낌을 자아낸다.

그린컬러의 스카프 리본. 꽃으로 포인트를 줘서 싱그러운 느낌을 연출했다.

핑크컬러의 옷깃에 화이트컬러 스티치를 넣고 프릴을 달아 여자아이다운 분위기로 마무리했다.

옷깃과 소맷단에 화이트컬러로 라인을 넣으면 심플하면서 세련된 디자인이 완성된다.

여름을 떠올리게 하는 그린컬러와 옐로우컬러의 내추럴한 배색. 퍼프 슬리브가 포인트다.

세일러 동복 코디

겨울에 입는 세일러복은 들어가는 컬러의 개수가 적다.

그만큼 헤어 액세서리, 발 부분, 미세한 장식을 활용해 화려하게 꾸민다. 초등학생다운 쾌활함도 잊지 말자.

계절에 맞는 차분한 컬러를

성숙하고 우아한 스타일

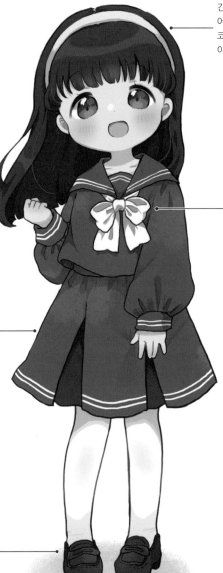

긴 머리에 일자형 앞머리를 했을 때
어울리는 머리띠. 스모키컬러이므로
코디와도 잘 매치되고, 지나치게 돋보
이지도 않음

Zoom

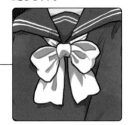

라인의 컬러에 맞춘 오프화이
트컬러의 리본. 실크처럼 부드
러운 촉감의 소재로 선택하면
리본이 커도 자연스럽게 어우
러짐

Zoom

디자인이 가미된 박스 플리츠
스커트. 주름이 접힌 부분이 안
감에 있는 것이 특징. 주름을
굵게 잡으면 우아한 인상을 드
러낼 수 있음

전체적으로 얌전한 스타일이기
때문에 발 부분은 화이트컬러
의 타이츠로 통일감을 줌. 양말
없이 신은 로퍼로 성숙한 느낌
을 연출함

디자인 포인트

세일러복은 블레이저 교복과 달리 옷
을 많이 껴입지 않는다. 그만큼 원단의
두께나 소매의 볼륨감으로 계절을 표
현해야 한다. **원단이 두껍고 무거우면
몸 옆으로 잘 퍼지지 않는 것이 특징이
다.** 발 부분을 따뜻한 느낌으로 표현하
는 것도 좋은 방법이다.

머리를 땋아 내린 세일러 소녀 스타일

머리를 높은 위치에서 땋아 양갈래로 묶음. 땋은 부분의 크기를 통일해 탄탄하게 땋았다는 것을 표현함

어깨부터 손가락 끝까지 퍼지는 디자인의 상의는 원단이 도톰하고 품이 넉넉한 편. 소맷단을 꽉 조이면 여자아이다운 분위기를 연출할 수 있음

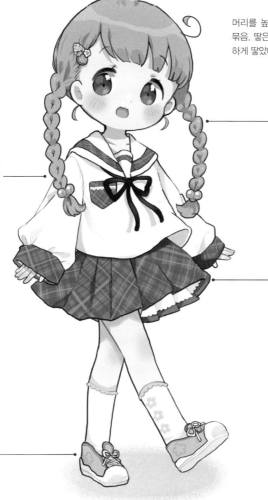

Zoom

글렌체크무늬의 스커트 속에는 풍성하게 퍼지는 페티코트를 착용. 볼륨감이 있어 겨울옷에 잘 어울림

Zoom

그레이컬러와 화이트컬러를 활용한 얌전한 느낌의 교복. 발밑은 핑크컬러의 스니커즈로 편안한 느낌을 줬으며, 톤을 절제해 통일감 있게 디자인함

모티프 레퍼토리

세일러 동복 코디 ver.

겨울의 시크한 분위기에 어울리는 브라운컬러의 리본. 골드컬러의 라인을 넣어 차이를 줬다.

스카이블루컬러에 실버체크를 넣었다. 눈의 결정을 떠올리게 하는 컬러의 리본이다.

폭이 가는 퍼플컬러의 리본은 고급스러운 느낌을 준다. 컬러를 바꿔 코디에 변화를 주자.

레드컬러의 체크가 들어간 플리츠 스커트. 프릴 안감을 달아 귀엽게 연출했다.

연한 컬러의 스커트에 블랙컬러의 타이츠를 매치하면 흐릿한 느낌이 들지 않게 마무리할 수 있다.

기본형 네이비컬러의 스커트. 주름의 폭을 바꾸면 다른 느낌을 준다.

블레이저 하복 코디

블레이저 교복은 대부분 재킷을 착용하지만, 하복은 여름용 니트 등을 겹쳐 입는다.
세일러복과 달리 커터 셔츠를 입는 것이 포인트다.

여름용 니트가 돋보이는 조합

단정하게 차려입은 소녀 스타일

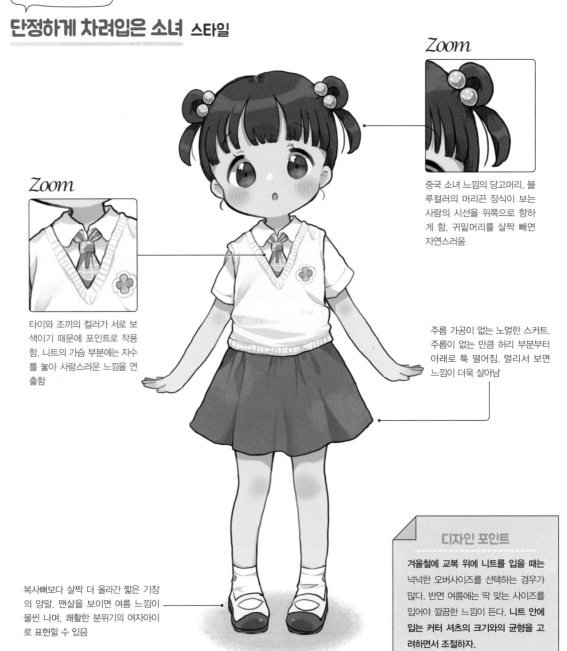

Zoom

중국 소녀 느낌의 당고머리. 블
루컬러의 머리끈 장식이 보는
사람의 시선을 위쪽으로 향하
게 함. 귀밑머리를 살짝 빼면
자연스러움

Zoom

타이와 조끼의 컬러가 서로 보
색이기 때문에 포인트로 작용
함. 니트의 가슴 부분에는 자수
를 놓아 사랑스러운 느낌을 연
출함

주름 가공이 없는 노멀한 스커트.
주름이 없는 만큼 허리 부분부터
아래로 툭 떨어짐. 멀리서 보면
느낌이 더욱 살아남

복사뼈보다 살짝 더 올라간 짧은 기장
의 양말. 맨살을 보이면 여름 느낌이
물씬 나며, 쾌활한 분위기의 여자아이
로 표현할 수 있음

디자인 포인트

겨울철에 교복 위에 니트를 입을 때는
넉넉한 오버사이즈를 선택하는 경우가
많다. 반면 여름에는 딱 맞는 사이즈를
입어야 깔끔한 느낌이 든다. 니트 안에
입는 커터 셔츠의 크기와의 균형을 고
려하면서 조절하자.

자수와 디자인 리본이 포인트

여름 아가씨 스타일

쇼트커트 머리는 얼굴 주변의 머리
카락을 귀 뒤로 넘기면 표정이 잘
보임. 바람에 귀 뒤쪽의 머리카락이
흔들리는 것이 포인트

Zoom

옷깃 부분에는 여름을 표현한
그린컬러의 잎모양 자수를 곁
들였으며, 크로스 리본을 달아
컨트리풍 교복으로 제작

Zoom

브라운 벨트 슈즈로 단정한 느
낌을 연출함. 크루 삭스를 신어
무릎이 조금 보이게 그리면 더
욱 단정해 보임

점퍼스커트는 기본적으로 길이를 조절할
수 없음. 무릎이나 무릎 아래까지 오는 길
이가 무난하며, 얇은 원단을 사용해 넓게
퍼지도록 마무리함

모티프 레퍼토리 블레이저 하복 코디 ver.

사탕을 연상케 하
는 컬러의 넥타이는
심플한 셔츠 코디에
어울린다.

짧은 길이의 그린컬
러 넥타이. 모티프 디
자인을 곁들여 고급
스럽게 표현했다.

체크 무늬는 화려해질
수 있지만, 같은 계열
의 컬러와 조합하면 적
당히 돋보인다.

둥근 옷깃 하나만으로
도 귀여운 느낌을 연출
할 수 있다. 리본이나
멜빵치마와 매치하면
좋다.

접힌 부분이 없는 옷깃
인 스탠드 칼라. 땋은
머리와 코디하면 진지
한 스타일이 된다.

매치하기 편한 네모난
옷깃은 넥타이와 잘 어
울린다. 쿨한 느낌을 내
고 싶을 때 제격이다.

블레이저 동복 코디

블레이저 재킷은 기본형 블레이저, 볼레로, 디자인이 들어간 이튼 재킷 등 그 형태가 다양하다.
무엇을 그릴지 모양을 정한 다음, 나만의 개성을 살리기만 하면 된다.

네이비블루 블레이저로 성숙함을 연출한

기본형 블레이저 소녀 스타일

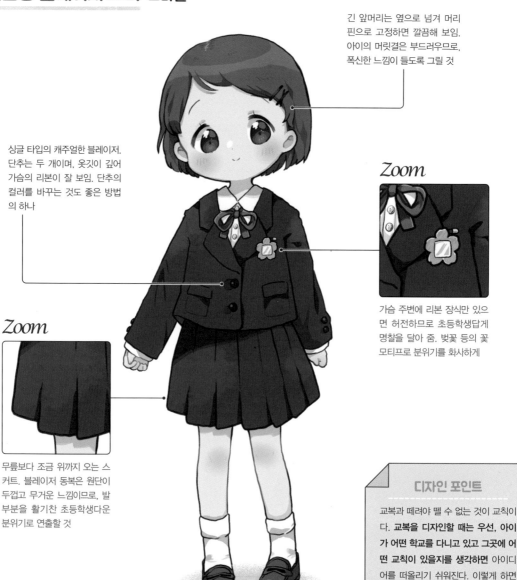

긴 앞머리는 옆으로 넘겨 머리 핀으로 고정하면 깔끔해 보임. 아이의 머릿결은 부드러우므로, 폭신한 느낌이 들도록 그릴 것

싱글 타입의 캐주얼한 블레이저. 단추는 두 개이며, 옷깃이 깊어 가슴의 리본이 잘 보임. 단추의 컬러를 바꾸는 것도 좋은 방법 의 하나

Zoom

가슴 주변에 리본 장식만 있으 면 허전하므로 초등학생답게 명찰을 달아 줌. 벚꽃 등의 꽃 모티프로 분위기를 화사하게

Zoom

무릎보다 조금 위까지 오는 스 커트. 블레이저 동복은 원단이 두껍고 무거운 느낌이므로, 발 부분을 활기찬 초등학생다운 분위기로 연출할 것

디자인 포인트

교복과 떼려야 뗄 수 없는 것이 교칙이 다. **교복을 디자인할 때는 우선, 아이 가 어떤 학교를 다니고 있고 그곳에 어 떤 교칙이 있을지를 생각하면** 아이디 어를 떠올리기 쉬워진다. 이렇게 하면 정해진 교복의 형태를 어떻게 변형할 것인지 궁리할 수 있다.

보울러 햇을 잘 활용한

볼레로 소녀 스타일

Zoom

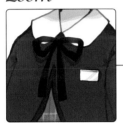

Zoom

디자인이 가미된 볼레로 재킷. 가슴 부분에는 블랙컬러의 벨루어 리본을 장식함. 어두운 컬러라도, 농도에 차이를 주면 한 층 돋보임

차분한 그린컬러의 리본으로 머리를 낮게 하나로 묶음. 가슴 부분과 마찬가지로 벨루어 소재를 선택해 원단의 통일감이 느껴짐. 머리끈이 늘어지는 길이를 짧게 하면 어린 느낌을 낼 수 있음

볼레로와 같은 컬러의 벨트 슈즈를 화이트컬러의 타이츠와 함께 매치함. 신발은 굽이 조금 있어 정장 스타일로도 활용할 수 있음

체크무늬 원피스에 가느다란 라인을 넣어 마무리함. A라인은 실루엣이 깔끔한 느낌이므로 다소곳한 인상을 줌

모티프 레퍼토리 블레이저 동복 코디 ver.

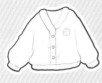
크기가 크면 어린 인상을, 딱 맞으면 착실한 인상을 자아낸다.

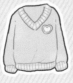
연한 그레이컬러의 니트. 스카이블루컬러의 라인과 와팬을 장식하면 지적인 인상을 준다.

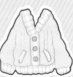
도톰한 니트에 핑크컬러 버튼으로 소녀스러운 분위기를 더했다.

목 둘레가 넓게 열려 있어 목도리를 둘러도 답답하지 않다.
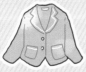

볼레로 타입의 재킷으로 원피스에 맞춰 스타일을 한층 살리자.

같은 계열의 브라운 컬러 두 가지와 골드컬러 단추로 복고풍 소녀 느낌이 나는 재킷을 연출했다.

교복의 포인트

일 년 내내 착용하는 교복은 교풍이나 교칙에 따라 스타일과 분위기가 다양하다. 또 같은 세일러복이나 블레이저라도 계절에 따라 느낌이 달라진다.

1 상의(옷깃)

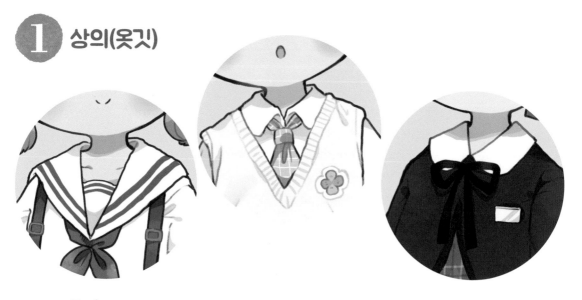

Point

세일러복과 블레이저는 옷깃의 모양이 전혀 다르다. 세일러복은 학교에 따라 옷깃의 깊이가 달라진다. 얕은 옷깃은 긴 넥타이와 어울리고, 깊은 옷깃은 짧은 스카프나 리본과 잘 매치된다. 한편 블레이저 형태의 교복은 둥근 옷깃이나 사각형 옷깃으로 되어 있는 커터 셔츠를 안에 입는다. 리본과 넥타이 둘 다 선택할 수 있는 학교가 많은 것도 특징이다.

2 상의(소매)

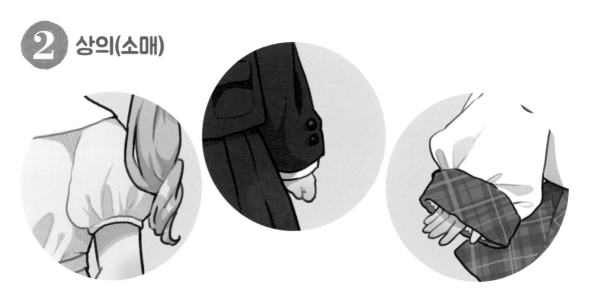

Point

교복은 어느 정도 형태가 정해져 있기 때문에 **계절에 따라 길이를 바꾸거나 소맷단에 특징을 주는 등의 방법으로 변화를 준다.** 하복의 정석이라고도 할 수 있는 퍼프 슬리브는 스카이블루컬러로 통일하면 상쾌한 인상을 준다. 기본형 블레이저는 안에 입은 셔츠가 답답해 보이지 않도록 소맷단의 커프스 단추로 적절하게 조절한다.

③ 스커트

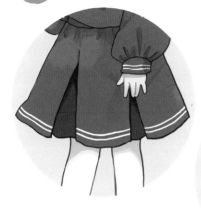

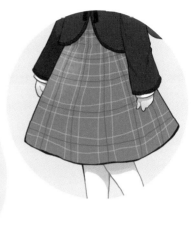

Point

스커트는 교복 중에서도 그나마 가장 개성을 드러낼 수 있는 부분이다. 기본적으로 교칙에 따라 스커트의 길이가 정해져 있으며, 교풍에 따라 무늬나 컬러가 크게 달라진다. 또 보통은 상하 분리형 교복을 입지만, 원피스나 점퍼스커트를 입는 학교도 있다. 그럴 때는 허리에 포인트를 준 다음, 전체적인 라인을 아름답게 표현해 보자.

④ 헤어스타일

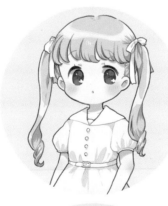
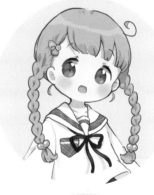
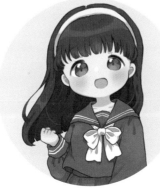

Point

머리 길이가 어깨 또는 가슴보다 긴 경우에는 묶어야 한다. 머리끈은 블랙컬러만 사용할 수 있다 등, 머리 모양과 관련된 교칙은 많은 편이다. 엄격한 학교도 있지만 반대로 헤어 액세서리와 헤어스타일이 자유로운 곳도 있다. 헤어스타일을 생각할 때는 여자아이의 분위기와 매칭도 중요하지만, **교풍까지 설정하면 더욱 사실감 있게 나타낼 수 있다.**

⑤ 신발

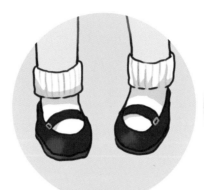
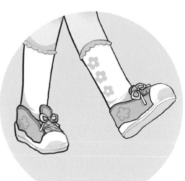
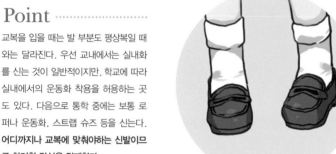

Point

교복을 입을 때는 발 부분도 평상복일 때
와는 달라진다. 우선 교내에서는 실내화
를 신는 것이 일반적이지만, 학교에 따라
실내에서의 운동화 착용을 허용하는 곳
도 있다. 다음으로 통학 중에는 보통 로
퍼나 운동화, 스트랩 슈즈 등을 신는다.
**어디까지나 교복에 맞춰야하는 신발이므
로 화려한 장식은 절제한다.**

교복 미니 Tip!

가방

일본 초등학생의 가방은 기본적으로
란도셀이다. 예전에는 레드나 블랙이
일반적인 컬러였지만 2000년대 초반
이후 컬러가 다양해졌다. 핑크나 스카
이블루, 오렌지 등이 항상 인기 있는
기본 컬러다. 성별에 관계없이 아이가
좋아하는 컬러를 선택할 수 있는 시대
가 되었다. 이 밖에도 가방 표면의 스
티치나 자수 등의 방법으로 차별화를
시도하는 경우도 있다.

상의 단추

블레이저 교복은 재킷의 모양이나 블
라우스에 따라 단추의 수가 달라진다.
일반적인 재킷은 보통 싱글 버튼이며,
더블 버튼은 장식을 목적으로 한 단추
인 경우가 많다. 그 밖에도 볼레로의
경우에는 버튼의 수가 줄어든다. 그만
큼 버튼 자체의 디자인에 집중해 고급
스러운 느낌으로 표현하기도 한다.

양말

교칙 규정이 많은 것이 양말이다. 무늬
나 포인트의 유무, 컬러 등 세부적인
부분까지 지정돼 있다. 하복에는 화이
트컬러의 양말, 동복에는 네이비블루
컬러의 양말로 신어야 하는 등, 계절에
따라 컬러 지정이 달라지기도 한다. 학
교의 문양을 포인트 자수로 넣는 경우
도 있다. 그 밖에도 양말을 접는 부분
이나 넣는 라인의 컬러까지 다양하게
고민해 보자.

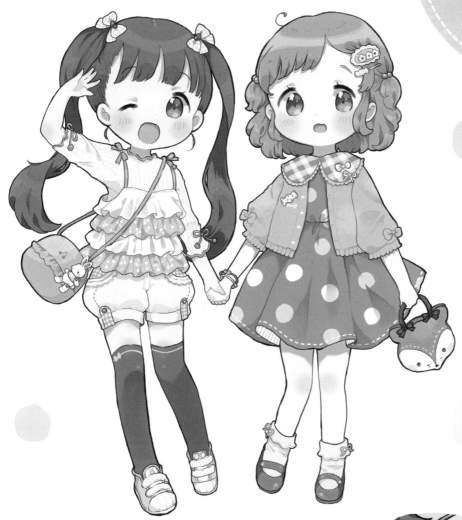

Making

새로운 일러스트 제작

'프로크리에이트' 앱을 활용한 오리지널 일러스트의 제작 과정을 소개한다.

풍부한 브러시와 커스텀 기능을 갖춘 것이 특징이며, 아이패드만 있다면 장소에 구애받지 않고 자유롭게 그릴 수 있다.

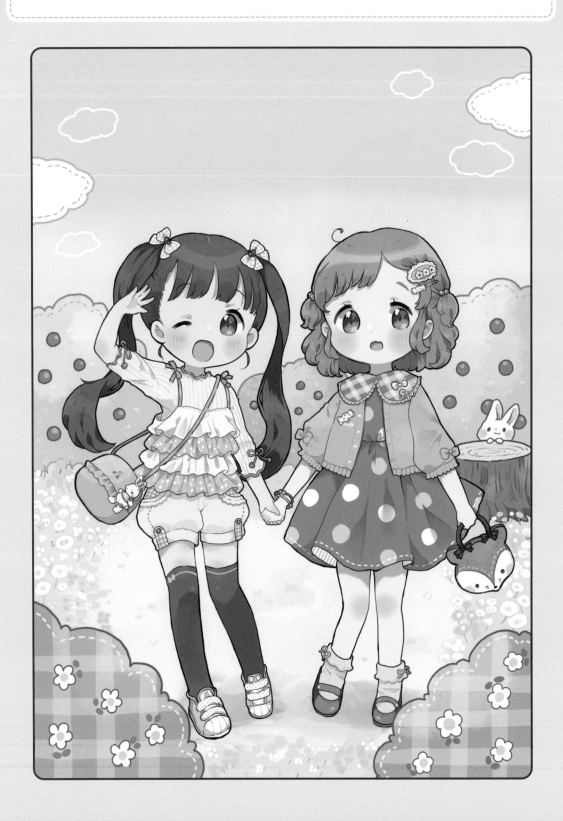

이 책은 여자아이의 옷이 메인이기 때문에 러프 스케치에서는 여자아이가 돋보이는 구도를 생각한다.

1 구상을 바탕으로 러프 스케치하기

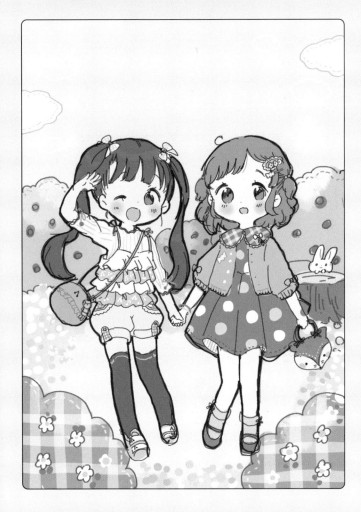

🐰 저자 코멘트

헤어스타일과 옷의 취향이 다른 두 명의 여자아이를 그렸다. 왼쪽은 활발한 성격, 오른쪽은 얌전한 성격이다. 여자아이가 돋보이도록 배경 묘사를 절제했다.

'친한 친구 둘이서 자연 속을 산책'하는 테마다. 구도를 생각할 때는 먼저 배경과 인물의 균형을 결정해야 한다.

배경 스케치에서 하늘 부분의 묘사를 줄였다. 여유 있는 느낌으로 인물에게 시선을 집중시켰다. 그만큼 여자아이의 옷은 세부적인 부분까지 장식을 그려 넣어 **묘사의 대비를 중시했다.**

🏷 러프 전의 구상

모티프의 인원수	얼굴의 방향과 표정	배경 설정
처음에는 네 명을 구상했고 이 책의 구성처럼 사계절 의상과 교복을 입은 여자아이의 일러스트를 실을 예정이었다. 하지만 인물에 시선을 집중시키기 위해 두 사람으로 줄였다.	시선은 일러스트를 보는 사람의 흥미를 끌기 위해 정면을 향하게 했다. 한 명은 윙크를 하는 얼굴로 그렸다. 의도적으로 표정을 다르게 그려 그림에 변화를 줬다.	자연 속에 둘이 있는 설정으로 어느 정도 데포르메를 했다. 사실적으로 그려 넣으면 여자아이의 부드러운 느낌과 맞지 않기 때문이다.

먼저 인물과 배경의 선화를 그린다. 선에 강약을 줘서 표현하자.

1 인물의 선화 그리기

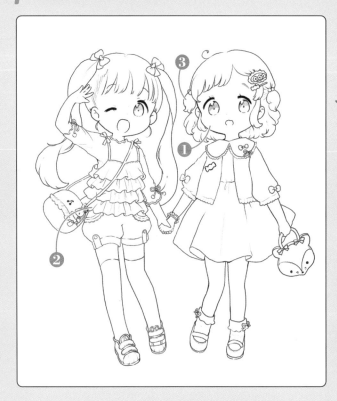

🐰 저자 코멘트

인물의 선화에서는 **[연필 펜]***을 사용한다. 진한 주선을 그리기에 적합한 펜이며, 필압으로 굵기 조정도 가능하다.

연필 펜 🐰

※ 저자의 커스텀 펜. 윤곽과 몸처럼 부드러운 선을 그릴때 사용함

인물의 포인트

인물의 선화를 그릴 때 특히 주의해야 할 점은 머리카락이 뻗치는 모양과 윤곽이다. 양갈래는 머리카락의 커브를 한번에 그리면 예쁘게 보인다. 또 초등학생 여자아이다운 느낌을 내기 위한 중요한 포인트는 윤곽이다. **뺨의 라인을 약간 둥글게 그리면 앳된 느낌을 연출할 수 있다.**

① 얼굴(윤곽)

볼은 한 번에 그린 다음, 선이 강한 부분만 덧그린다. 아이의 얼굴 윤곽은 둥글기 때문에 곡선이 되도록 주의하며 그린다.

② 상의

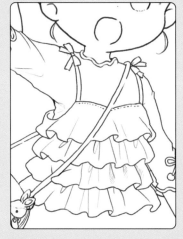

겹쳐 입은 옷처럼 복잡한 선화를 그릴 때는 옷의 바깥쪽부터 펜 선을 넣는다. 작은 프릴을 그리며 진행해 보자.

③ 헤어스타일

짧은 머리는 모발이 흐르는 방향을 맞추면 직모로, 바꾸면 곱슬머리로 표현할 수 있다. 머리를 묶은 느낌을 낼 때는 필압을 바꾼다.

2 배경의 선화 그리기

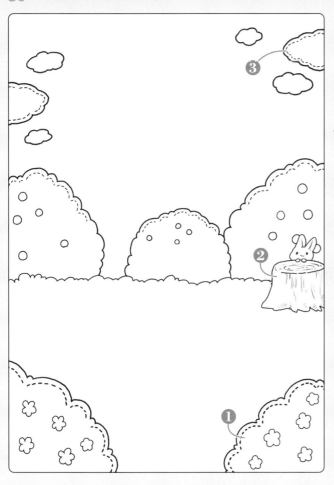

🐰 저자 코멘트

배경의 선화에서는 [번지는 잉크 펜]※을 사용한다. [연필 펜]보다 더 번짐이 있기 때문에, 직선이 아니라 곡선이 중심인 자연을 그리기에 적합하다.

번지는 잉크 펜

※ 저자의 커스텀 펜. 식물 등의 배경을 그릴 때 사용함

배경 포인트

이 배경은 데포르메 느낌을 강조했다. [번지는 잉크 펜] 자체의 터치도 부드럽지만, 스티치를 넣어 더 온화한 느낌을 표현했다. **자연 속에는 곧은 선이 없으므로 곡선을 연결하듯 그려 준다.**

① 화단

화단의 꽃은 푹신하고 부드러운 분위기가 느껴지도록, 꽃의 중심(꽃심)에 일부러 주선을 그리지 않았다.

② 동물과 그루터기

동물이나 인물과 같은 생물은 [연필 펜]으로, 그루터기 등의 자연물은 [번지는 잉크 펜]으로 그려 주선의 미묘한 차이를 구분했다.

③ 구름

구름의 선화는 [번지는 잉크 펜]으로 그렸다. 큰 구름은 스티치를 곁들이고, 작은 구름은 주선으로만 변화를 줬다.

인물은 각 부분별로 채색한 후, 마지막으로 전체적인 균형을 보면서 조정한다.

1 피부의 바탕색 채색하기

[스튜디오 펜]을 사용해 왼쪽의 아이는 옐로우컬러 계열의 피부로, 오른쪽의 아이는 블루컬러 계열의 피부로 칠했다. 컬러에 차이를 주면 인물의 인상이 바뀐다.

2 피부에 붉은 기 더하기

혈색을 내기 위해 뺨과 귀, 손끝의 불그스름한 부분을 [소프트 브러시]로 톡톡 두드리듯이 채색했다. 펜을 굵게 하면 가장자리가 자연스럽게 번진다.

3 그림자 넣기

그림자는 [스튜디오 펜]으로 칠한다. 두 아이 모두 그림자를 같은 핑크브라운컬러로 채색해 통일감을 연출했다.

4 머리카락의 바탕색 채색하기

 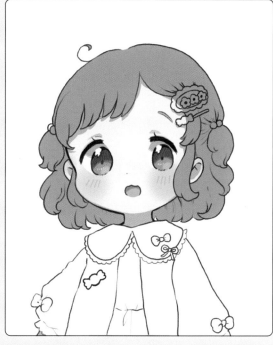

[스튜디오 펜]으로 머리의 바탕색을 칠한다. 얼굴을 돋보이게 하기 위해, 피부가 옐로우 컬러 계열인 아이는 머리카락을 차가운 컬러로, 블루컬러 계열인 아이는 머리카락을 따뜻한 컬러로 채색했다.

5 머리에 하이라이트와 그림자 넣기

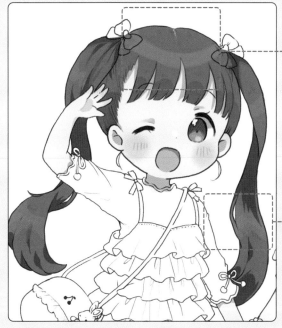

컬러가 잘 어우러지도록 하이 라이트는 피부와 머리카락의 중간 컬러를 선택한다.

모발의 흐름과 묶은 머리의 느 낌을 표현하기 위해, 그림자의 컬러는 붓끝을 뾰족하게 만드 는 느낌으로 칠한다.

[스튜디오 펜]의 불투명도를 낮추고 덧칠하듯이 하이라이트를 넣는다. 그림자는 바탕색보다 더 진한 컬러로 선택해 섬세한 터 치로 칠해 넣는다.

6 상의 바탕색 채색하기

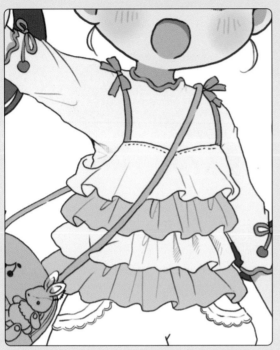 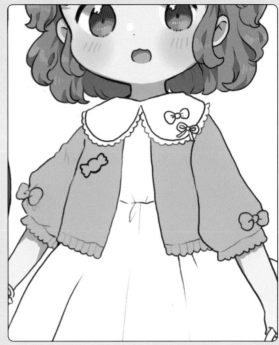

옷을 채색할 때는 컬러가 선 밖으로 튀어나가지 않도록 클리핑 기능을 사용한다. 왼쪽의 아이처
럼 섬세한 4단 프릴이나, 오른쪽의 아이처럼 옷에 장식이 있는 경우에 적합하다.

7 상의에 그림자와 무늬 넣기

모양이나 그림자의 선은 [연필 펜]으로 그린 다음, [소프트
브러시]로 흐리게 만든다. 무늬는 화이트컬러로 그리면 경
쾌한 인상을 준다.

햇빛이 비치고 있는 듯한 따스함을 표현할 때는 [와일드 라
이트]를 사용한다(팔 부분). 수채풍의 텍스처가 부드러운
문위기를 사아낸나.

8 하의 바탕색 채색하기

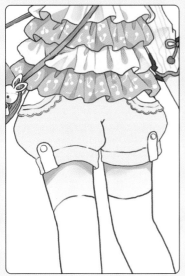 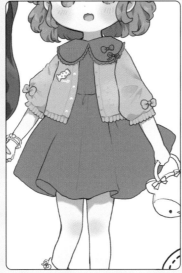

6번과 마찬가지로 클리핑 기능을 사용해 컬러가 선 밖으로 튀어가지 않게 채색한다. 왼쪽의 아이는 옷 구조가 복잡하므로 같은 계열 컬러로 맞춰 깔끔하게 표현한다. 오른쪽의 아이는 심플한 코디이기 때문에 대비되는 컬러를 조합해 화려함을 강조했다.

9 하의에 그림자와 무늬 넣기

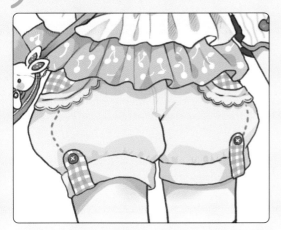 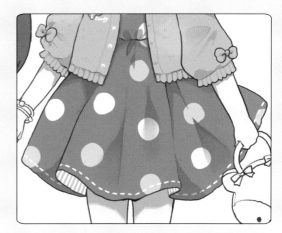

깊이를 표현하기 위해 [스튜디오 펜]으로 덧칠을 하듯이 그림자를 넣는다. 주머니와 밑단 부분의 장식에 그려 넣은 킹엄체크 모양은 장난스러움을 더해 준다.

옷의 그림자를 돋보이게 하기 위해 별도의 레이어에서 그린다. 물방울무늬 위에서 그림자를 겹치듯이 칠하면 원단의 느낌을 제대로 연출할 수 있다.

🐰 저자 코멘트

옷을 채색할 때 [와일드 라이트]로 톡톡 두드리듯이 칠하면, 디지털 그림에서도 아날로그 수채와 같은 질감으로 표현할 수 있다.

STEP 4 배경 채색하기

배경은 강하게 데포르메 했으며, 수채 터치로 번짐을 살리는 기법으로 그렸다.

1 하늘 채색하기

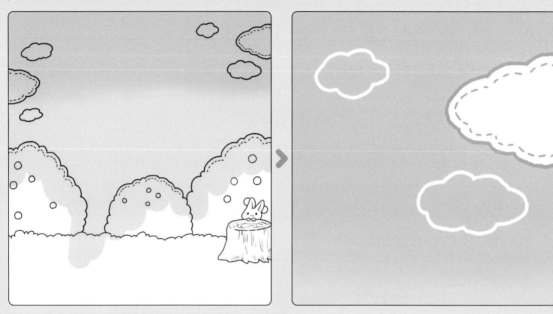

[스튜디오 펜]으로 전체를 연한 스카이블루컬러로 칠하고, [소프트 브러시]를 사용해 상단을 진한 스카이블루컬러로 채색한다. 원근감을 내기 위해 구름을 표현한 주선의 컬러를 바꿔 변화를 줬다.

2 가까운 쪽과 먼 쪽의 나무 채색하기

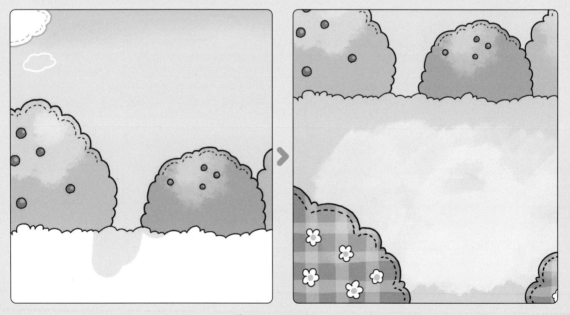

먼 쪽의 나무는 빛을 받고 있는 모습을 나타내기 위해 [와일드 라이트]로 밝게 번지도록 묘사한다. 앞쪽은 진한 컬러를 사용해 원근감을 표현했다.

3 그루터기의 바탕색 채색 및 그림자와 나이테 넣기

[스튜디오 펜]을 사용해 그루터기의 바탕색을 칠한 다음, 같은 펜으로 진한 컬러를 선택해 그림자와 사선을 넣는다. 나이테는 크림컬러로 칠했다.

4 땅의 꽃 채색하기

그림을 전체적으로 이미지화하기 위해 [번짐 펜]※으로 꽃의 윤곽을 대강 그렸다. 그 다음, [폭신폭신 펜]※을 사용해 윤곽이 잘 어우러지도록 세부적인 부분을 그려 마무리했다.

※ 저자의 커스텀 펜. 윤곽 없이 대략적인 그림을 그릴 때 사용함

※ 저자의 커스텀 펜. 털인형, 털실내화, 폭신하고 부드러운 빵, 솜사탕 등 부드러운 느낌을 가진 사물이나 음식을 표현할 때 사용함

STEP 5 마무리하기

선화와 채색이 끝나면 눈동자의 하이라이트나 그림자, 주선의 세부적인 부분을 조정한다.

1 눈에 하이라이트 넣기

눈의 하이라이트는 레이어의 N을 탭한 다음 [스크린]을 선택하면 반사광을 표현할 수 있다.

2 얼굴과 옷에 짙은 그림자 넣기

그림자 안에 더 짙은 그림자를 넣는다. 농도를 낮춘 [스튜디오 펜]으로 사선을 그으면
그림자에 깊이가 더해져 한층 사실감을 더할 수 있다.

3 헤더의 컬러를 어우러지게 하기

눈시울, 눈꼬리, 목 부분의 헤더 컬러를 잘 어우러지게 한다. 헤더의 컬러를 브라운으
로 맞춰 컬러감을 조정하면 햇빛이 닿아 비치는 것처럼 표현할 수 있다.

4 인물의 주선 컬러 다듬기

배경보다 인물이 돋보이도록 인물을 그린 주선의 컬러를 다듬어 아웃라인화한다.
선 굵기의 최종 조정도 이 단계에서 한다.

배경을 그린 주선의 컬러 다듬기

배경의 주선은 채색한 컬러와 잘 어우러지게 다듬으면 너무 돋보이지 않으면서 부드러운 분위기를 자아낼 수 있다. 스티치나 열매의 가장자리 컬러도 마찬가지로 조화를 이루도록 한다.

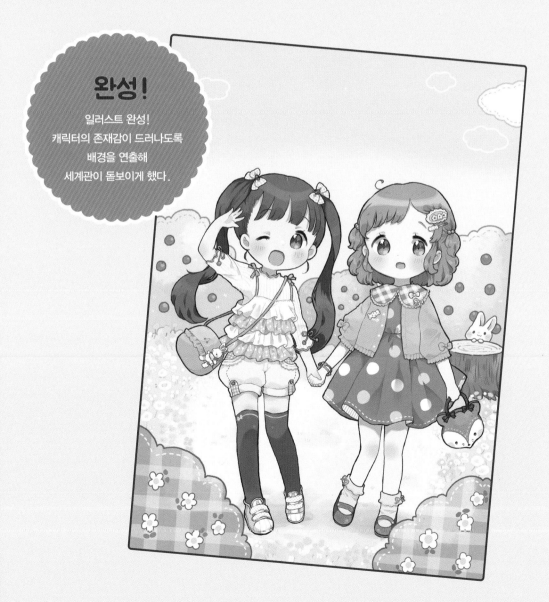

완성!

일러스트 완성!
캐릭터의 존재감이 드러나도록
배경을 연출해
세계관이 돋보이게 했다.

 interview

일러스트의 비밀

이 도서가 첫 저서인 모카롤이 평소 참고하는 것, 일러스트를 그리는 순서,
사용하고 있는 툴을 소개한다.

Q 학창시절에도 그림을 그렸나요?

중학교 때는 미술부였고, 고등학교는 디자인
과가 있는 학교에 진학해 그림을 계속 그렸어
요. 특히 고등학교에서는 창작을 존중해 주는
분위기였기 때문에 아날로그와 디지털 디자인
을 모두 배울 수 있었죠.

Q 옷을 그릴 때 무엇을 참고하나요?

원래 아동복 보는 것을 좋아해서 딸과 함께 쇼
핑몰에서 탐색해요(웃음). 옷의 원단을 그림으
로 표현하는 것이 어렵기 때문에 실제로 눈으
로 보며 관찰하고 있어요.

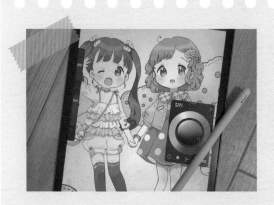

Q 그림을 그릴 때 어떤 툴을 쓰나요?

초등학교 6학년 때 펜태블릿을 사서 그림 그리기 게시판
등에 올렸어요(웃음). 최근에는 아이패드를 사용하고 있
어서 작업은 편해졌지만, 아날로그
그림에 더 자신이 있어요.

Q 아날로그 그림을 그릴 때
어떤 재료를 사용하나요?

원래 화방에 가거나 물감 모으는 것을 좋아해
요. 사 놓고 뜯지 않은 물감도 많이 있을 정도
예요(웃음). 제가 갖고 있는 것 중에는 투명 수
채화 물감이 많네요.

Q 일러스트는 어디서부터
그리기 시작하나요?

무조건 윤곽부터예요. 제 일러스트는 뺨이 특
징이기 때문에 이상적인 윤곽이 그려질 때까
지 몇 번이고 다시 그려요. 얼굴을 완성한 다
음 몸 부분으로 옮겨가요.

Q 배경은 어디서부터
그리기 시작하나요?

제 안에서 배경은 모티프를 세계관에 입혀 가
는 이미지 배경과 교실이나 거리와 같은 장면
배경, 이렇게 두 종류가 있어요. 저는 각져 있
지 않은 부드럽고 자연스러운 풍경을 잘 그리
기 때문에 이미지 배경이 많아요.

Q 일러스트를 그리다가
처음 부딪친 벽은?

누구나 겪어 봤을 일이지만, 오른손잡이라서
오른쪽을 향하고 있는 인물을 그리기가 어려
웠어요. 이건 매일 연습하는 수밖에 없는 것
같아요. 아날로그 일러스트를 그릴 때는 디지
털로 밑그림을 준비하고 있어요.

Q 일러스트 그릴 때
활력의 원천은 무엇인가요?

제 딸이에요. 아직 어리지만 함께 수다를 떨 때
'엄마가 이런 일을 했어'라며 대화하는 게 즐거
워요. 나머지는 친구나 가족의 존재가 커요.

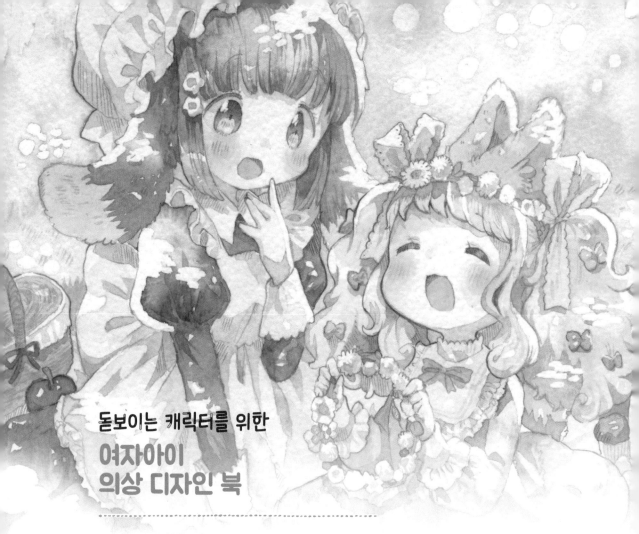

돋보이는 캐릭터를 위한
여자아이
의상 디자인 북

초판 1쇄 발행 2022년 5월 31일
초판 2쇄 발행 2022년 6월 30일

지은이 모카롤
옮긴이 일본콘텐츠전문번역팀
발행인 채종준

출판총괄 박능원
편집장 지성영
국제업무 오유나 · 채보라
책임번역 김예진
책임편집 조지원
디자인 홍은표
마케팅 문선영 · 전예리
전자책 정담자리

브랜드 므큐
주소 경기도 파주시 회동길 230 (문발동)
문의 ksibook13@kstudy.com

발행처 한국학술정보㈜
등록 제일산-115호(2000. 6. 19)

ISBN 979-11-6801-438-1 13650

수인 캐릭터 그리기

야마히쓰지 야마 외 13인 지음

144쪽 | 18,000원

**움직임이 살아있는
동물 그리기**

나이토 사다오 지음

182쪽 | 18,000원

**알콩달콩 사랑스러운
커플 그리는 법**

지쿠사 아카리 외 5인 지음

148쪽 | 15,800원

**BL 커플 캐릭터 그리기
〈학교 편〉**

시오카라 외 4인 지음

150쪽 | 17,800원

**메르헨 귀여운 소녀 그리기
〈패션 디자인 카탈로그〉**

사쿠라 오리코 지음

146쪽 | 17,800원

**아이패드 드로잉
with 어도비 프레스코**

사타케 슌스케 지음

148쪽 | 17,800원

**판타지 유니버스
캐릭터 의상 디자인 도감**

모쿠리 지음

146쪽 | 18,000원

 므큐 트위터
@mmmmmcue

QR코드를 통해 므큐 트위터
계정에 접속해 보세요!